蔡志忠大全集

小說

蔡志忠大全集出版序

郝明義

蔡志忠有一次演講的主題是：「每個小孩都是天才，只是媽媽不知道——每個人都能厲害一百倍，只是自己不相信。」

他的結論是：永遠要相信孩子，鼓勵孩子做他們想做的。

而他從小到大，人生過程中一直都在實踐做自己想做的事，自己可以厲害一百倍的信念。

1.

蔡志忠是彰化鄉下的小孩。但是因為有這種信念，他四歲決心要成為漫畫家，十四歲一個人身上帶著兩百五十元台幣出發去台北工作，成為職業漫畫家。

他不只先畫武俠漫畫，後來又成為動畫製作人，還創作各種題材的四格漫畫，然後在

民國七十年代以獨特的漫畫風格解讀中國歷代經典，立下劃時代的里程碑，不只轟動臺灣，也包括整個華人世界、亞洲，今天通行全世界數十國。

而漫畫只是蔡志忠的工具，他使用漫畫來探索的知識領域總在不斷地擴展，後來不只進入數學、物理的世界，並且提出自己卓然不同的東方宇宙觀。

整個過程裡，他又永遠不吝於分享自己的成長經驗、心得，還有對生創的體悟，一一寫出來也畫出來。

2.

因此我們企劃出版蔡志忠大全集。

因為只有以大全集的編輯概念與方法，才比較可能把蔡志忠無所拘束的豐沛創作內容，以及其背後代表他的人生信念和能量，整合呈現。

這樣，讀者也才能從兩個方向認識蔡志忠。一個方向，是從他創作的作品中，共享他解讀的各種知識、觀念、思想、故事；另一個方向，是從他廣闊的創作分野中，體會一個人如何相信自己可以厲害一百倍，並且一一實踐。

蔡志忠大全集將至少分九個領域：

一、儒家經典：包括《論語》、《孟子》、《大學》、《中庸》及其他。

二、先秦諸子經典：包括《老子》、《莊子》、《孫子》、《韓非子》及其他。

三、禪宗及佛法經典：包括《金剛經》、《心經》、《六祖壇經》、《法句經》及其他。

四、文史詩詞：包括《史記》、《世說新語》、《唐詩》、《宋詞》及其他。

五、小說：包括《六朝怪談》、《聊齋誌異》、《西遊記》、《封神榜》及其他。

六、自創故事：包括《漫畫大醉俠》、《盜帥獨眼龍》、《光頭神探》及其他。

七、物理：《東方宇宙三部曲》。

八、人生勵志：包括《豺狼的微笑》、《賺錢兵法》、《三把屠龍刀》及其他。

九、自傳：包括《漫畫日本行腳》、《漫畫大陸行腳》、《制心》及其他。

3.

一九九六年大塊文化剛成立時，蔡志忠就將《豺狼的微笑》交給我們出版，成為大塊創業的第一本書。

非常榮幸現在有機會出版蔡志忠大全集。

我們對自己也有兩個期許。

一個是希望透過出版，能把蔡志忠作品最真實與完整的呈現。

一個是希望透過出版，能把蔡志忠作品和一代代年輕讀者相連結，讓每一個孩子、每一個年輕的心靈，都能從他作品中得到滋養和共鳴，做自己想做的事，讓自己厲害一百倍。

鬼狐仙怪

蔡志忠漫畫

Tsai
Chih
Chung

The
Collection
of
Chinese
Fairy
Tales
and
Fantasies

目錄

第一篇　聶小倩

寧采臣，浙人。性慷爽，廉隅自重。

每對人言：「生平無二色。」

適赴金華，至北郭，解裝蘭若。

寺中殿塔壯麗；然蓬蒿沒人，似絕行蹤。

東西僧舍，雙扉虛掩；

惟南一小舍，扃鍵如新……

寒窗苦讀

話說浙江有位書生名叫寧采臣……

他從小立志考取功名，苦讀四書五經……

可是十年寒窗苦讀，竟然毫無進展，原地踏步……

什麼寒窗，江南只有熱窗，讀書的效果當然不好！

十年有成

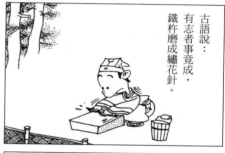

古語說：有志者事竟成，鐵杵磨成繡花針。

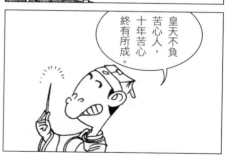

皇天不負苦心人，十年苦心終有所成。

沒錯。

寧采臣終於出頭天成了秀才？

「繡」才字，我的技術一等一。

七步成詩

春天不是讀書天，夏日炎炎正好眠，過得秋來冬又到……

慢慢地寧采臣漸有小成，有了真才實學，在浙江地區堪稱書、詩、畫三絕……

收拾書包好過年。

打油詩……

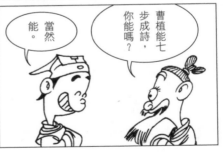

曹植能七步成詩，你能嗎？

當然能。

童心未泯

從未受世風污染，獨具一格。

你的詩實在不敢領教，你的畫又如何？

畫比詩好！

我的畫風純樸，猶如赤子。

可否露一手瞧瞧？

果然素得離譜。

你瞧如何？

一本萬利

唯有書法尚可，在年底前撈他一筆。

有本事生了事，無本事省了事，生出事來便是無本事，省了事便是有本事。

福如東海

壽比南山

春

春聯一副只收十文錢。

福

詩與畫都只能修身養性，不能謀利。

春風化雨

講課像春風化雨灌溉你們。

學童放寒假是寧采臣賺錢的好機會。

以後再也不來這家補習班了。

髒死了！

各位小朋友快入內報名，本班師資優良，教學認真。

滿腹經書

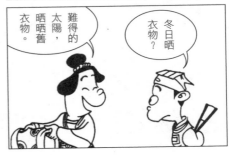

酸臭儒生

果真酸氣撲鼻，全身一股臭氣……

寧秀才尚未成親，要不要我來牽紅線？

一年四季穿同一襲衣服，不曾換洗，當然酸氣。

讀書人又窮又酸，哪會有人看上我？

寫真美女

俗語説書中自有顏如玉，人間女子哪能與書中的比？

讀書人最終目的是考取功名，成家立業。

果然身姿曼妙！

花花公子

否則你做一輩子窮書生，也不會有人願意嫁給你。

不要緊！

鄉音難改

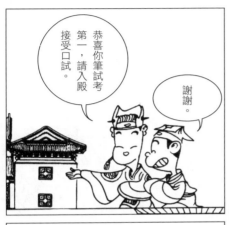

恭喜你筆試考第一，請入殿接受口試。

謝謝。

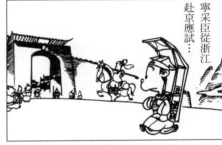

寧采臣從浙江赴京應試……

他文筆流利，筆試對他不是難題……

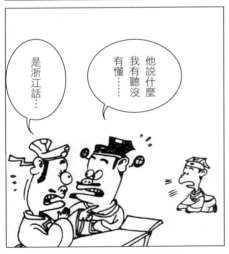

他說什麼我有聽沒有懂……

是浙江話……

名落孫山

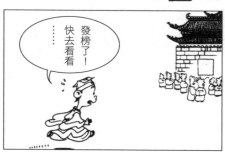

發榜了！
快去看看
……

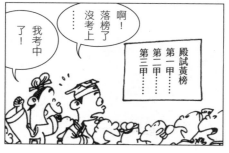

啊！
落榜了
……
沒考上

我考中
了！

殿試黃榜
第一甲……
第二甲……
第三甲……

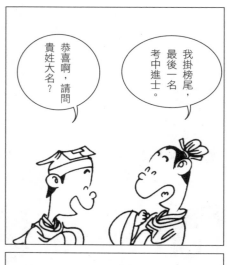

恭喜啊，請問
貴姓大名？

我掛榜尾，
最後一名
考中進士。

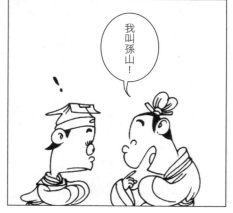

我叫孫山！

前途茫茫

清明時節雨紛紛，

落榜歸人欲斷魂。

借問旅店何處有，

牧童遙指亂崗村。

容身之處

就這小廟？
怎麼住人？

日已黃昏，
前不著村
後不著店…

不能住人，
可住小動物。

牧童說林
裡有廟可
借宿，怎
沒看到？

自助旅店

原來牧童指的廟在這裡。

雖然破舊，但是免費就將就一點。

借宿須知
投宿本店者
請自動捐款

功

咦？

原來是自助旅店……

功德箱

事與願違

就選後面東廂房借住一宿。

雖然設備簡陋，四周荒蕪…

但比起旅店的嘈雜，這裡可就清靜得多了。

唧唧唧！

唧唧唧！

渾然天成

話說亂石崗
有一大片鬼塚⋯⋯

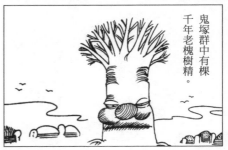

鬼塚群中有棵
千年老槐樹精。

槐樹精年老精盡，
滿頭禿白⋯⋯

老了，頭髮都掉
光了。

晚上烏鴉
歸巢就成了
我的頭蓋。

人氣女鬼

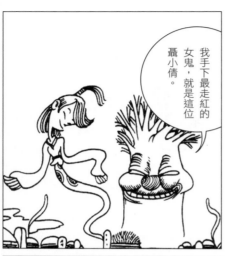

我手下最走紅的女鬼，就是這位聶小倩。

我雖是一棵樹，但卻是亂石崗鬼界的主子。

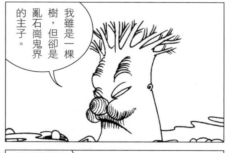

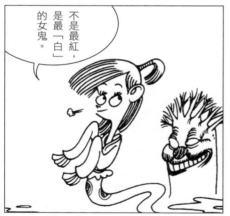

不是最紅，是最「白」的女鬼。

施行權力，要這些孤魂野鬼為我服務。

實際年齡

想到我二十歲
年紀就早死，
心中有怨…

我本是
江西富家
子女…

十八加二十，
妳已經快四十
囉！

十八年前與
爹路過此地
不幸病死，
埋在這裡。

好處多多

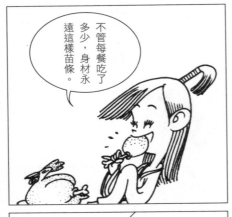

不管每餐吃了多少，身材永遠這樣苗條。

再怎麼吃也只有三兩重！

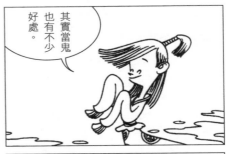

其實當鬼也有不少好處。

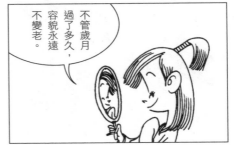

不管歲月過了多久，容貌永遠不變老。

「魔鬼」身材

日常生活

閒來無事只好看雜誌與電視度日。

當鬼最怕黎明⋯

見不得天日，白天就躲在地裡⋯

最受鬼界歡迎的當然是靈異節目。

鬼話連篇

適得其反

不能晒太陽，晒月亮也行。

現在世界上的女性流行健康美，古銅色的肌膚最流行。

晒了半天愈晒愈蒼白……

時代女性追求流行不落人後。

性質不同

謝謝你牽紅線，等我把他弄到手了，定好好報答你。

聶姑娘，好消息、好消息！

介紹人成親，才叫牽紅線，介紹孤魂野鬼野合叫拉皮條。

亂石崗來了一位過客，借居在古剎裡。

好極了。

下等貨色

男人味

一目了然

助眠奇書

我正好有本奇書，睡前念三遍，保證睡著。

數羊催眠書……

一隻羊二隻羊三隻羊四隻羊五隻羊六隻羊七隻羊

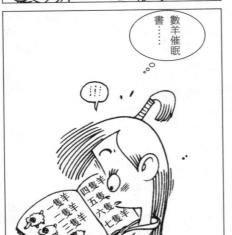

妳是哪家姑娘，為何半夜還在遊蕩？

我住在小廟的隔壁。

因為月色太美，我一個人實在睡不著……

這個好辦！

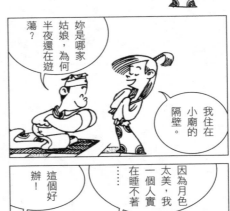

孤枕難眠

奴家已二十歲了，怎麼會太小？

這樣美好的月色，實在孤獨難眠，情願和你一起睡。

不成不成，太小了，不方便。

是棉被太小，兩人同睡蓋不了！

夏日備用

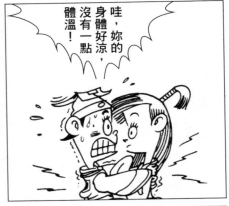

哇，妳的身體好涼，沒有一點體溫！

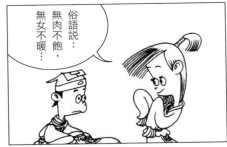

俗語說：無肉不飽，無女不暖⋯

冬天還是我一個人獨睡，妳夏天再來好了。

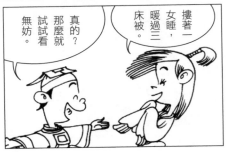

摟著一女睡，暖過三床被。

真的？那麼就試試看無妨。

囊中羞澀

這麼美的姑娘投懷送抱，我怎麼可能不動心呢⋯⋯

你這漢子大約是鐵石打的。

不是我情太薄，而是錢包太薄，沒錢付她夜渡資。

這麼薄情的男人真是少見！

出於善意

你是誰！為何鬼鬼祟祟躲在樑上竊聽我的一言一行？

閣下別生氣！

年輕小伙子果真要得，幹得好！

咱咱咱！

我純粹是為了你的安危做善意的竊聽。

像你這麼正直的人我第一次見到。

事出有因

像我已經住這廟裡半個多月了，還不是沒事。

她為何沒找上你吸取精血？

剛才那姑娘是厲鬼，幸好你沒受她誘惑，否則定被她吸取精血而喪命！

哇！恐怖！

看來我還是快離開這是非之地，好保住小命。

別慌，情況沒這麼危急！

因為我的血不好，檢驗呈陽性反應。

體檢報告

成仙之道

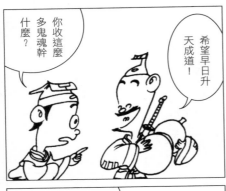

你收這麼多鬼魂幹什麼？

希望早日升天成道！

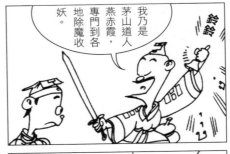

我乃是茅山道人燕赤霞，專門到各地除魔收妖。

鈴鈴

這些鬼魂可助我飛上西天。

……

如今已收拾鬼魅上百，只差鬼魂一條。

各懷鬼胎

搞錯對象

失眠妙方

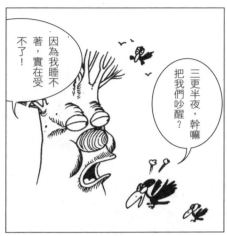

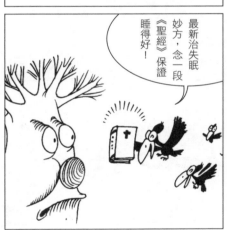

本錢不足

一定是妳媚功下得不夠，不肯犧牲性色相的關係！

女人的手段我都會。

只是我本錢不夠，沒有誘惑力。

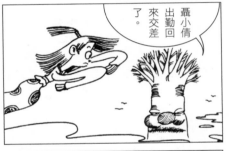

聶小倩出勤回來交差了。

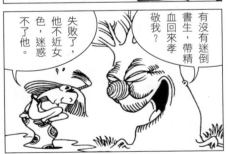

有沒有迷倒書生，帶精血回來孝敬我？

失敗了，他不近女色，迷惑不了他。

替代品

當然！

妳孝敬的東西會比精血有營養嗎？

每月十五就須進食，沒有精血如何補充養分！

好臭！

水肥一桶，保證夠肥。

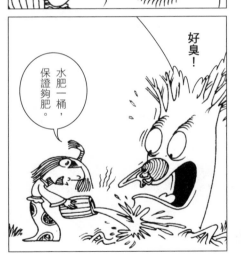

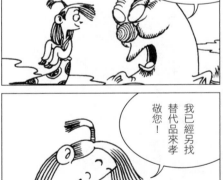

我已經另找替代品來孝敬您！

拉皮手術

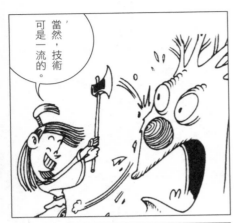

當然，技術可是一流的。

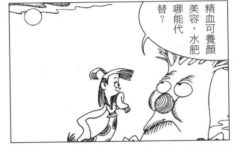

精血可養顏美容，水肥哪能代替？

要年輕不難，我來替您做拉皮手術。

妳會整容？

去掉舊皮當然年輕了不少。

果真有效！

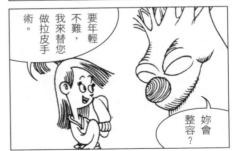

無動於衷

這招嚇唬我
無效，這裡
已是人間地
獄……

……

再壞也壞
不到哪去！

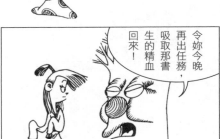

令妳今晚
再出任務，
吸取那書
生的精血
回來！

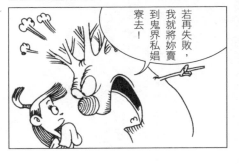

若再失敗，
我就將妳賣
到鬼界私娼
寮去！

虛驚一場

哇！一下來了這麼多！

原來是螢火蟲……

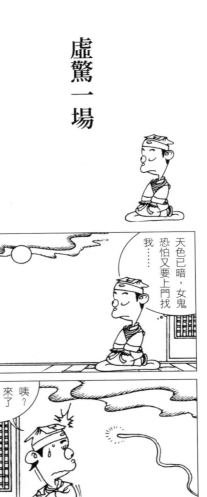

天色已暗，女鬼恐怕又要上門找我……

咦？來了嗎？

飛蛾撲火

這招飛蛾撲火，定能得到效果。

想到一個戰術可吸引她上門找我⋯

把螢火蟲集中掛在樑上照明。

啊！大鬼沒引到，吸血小鬼倒引來了不少。

側面交鋒

另有所圖

我也不同於一般女性。

女人會為愛情付出性。

男人會為了性而付出愛情。

我是為了男人的精血，付出性與愛情。

不過我不同，談戀愛不是為了性。

職業道德

不用妳虛偽的禮貌，快快現出原形！

好吧。

把好的一面獻給客人，是我們的商業禮貌。

我早就知道妳是個吸血鬼精，何不現出原形！

不行，這樣做違反我們的職業道德。

一時失誤

想以利誘我屈從，這價碼也太便宜了吧？

我明知妳是個女鬼還敢深入虎穴，正是有備而來的。

不是神符！錯拿成紙鈔了……

$10元

看我用這神符鎮妳！快投降吧！

徒勞無功

本是一家

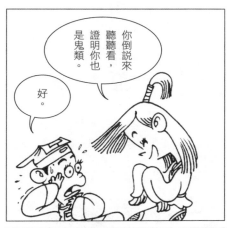

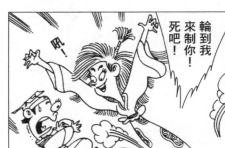

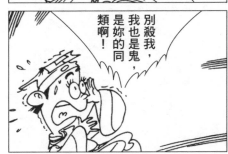

見鬼說鬼話

我害過很多人，沒有一位像你這樣正直，真叫我佩服。

你是個讀書人，定善於作詩填詞。

若你能用鬼字作出好詞，我就饒你不死。

行，就這麼一言為定。

妳雖是鬼，宛如魁星，巍巍氣魄，魅力十足，令人銷魂。

果然好聽。

首開先河

原來這種犯罪手法是妳首開先例。

我叫聶小倩，二十歲就死了，被妖怪脅迫做些害人的勾當。

應召設局對嫖客乾洗。

當初你若親近我便會昏迷不醒，我會將你的精血吸得乾乾淨淨。

好人做到底

別客氣，要我怎麼做請儘管說。

多謝你仗義相助，感激不盡。

我被妖魔脅迫替他為惡，今夜任務未能完成，回去後定不好受⋯

捐三千毫升精血讓我回去交差，就是助我。

哇！

路見不平，拔刀相助，是每個男人應做的義行，這件事我幫妳到底。

一雪前恥

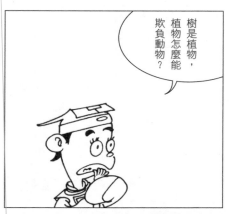

樹是植物，植物怎麼能欺負動物？

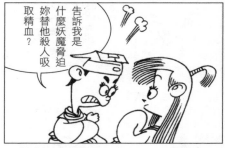

告訴我是什麼妖魔脅迫妳替他殺人吸取精血？

幾年來都是動物欺負植物，這次是植物的反撲！

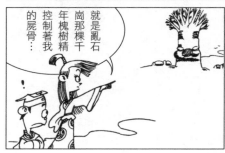

就是亂石崗那棵千年槐樹精控制著我的屍骨⋯

立竿見影

金乃金屬，像這把斧頭不正是？

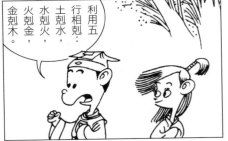

利用五行相剋：
土剋水，
水剋火，
火剋金，
金剋木。

救命啊！

哇！

果然很有效！

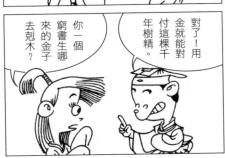

對了！用金就能對付這棵千年樹精。

你一個窮書生哪來的金子去剋木？

人頭擔保

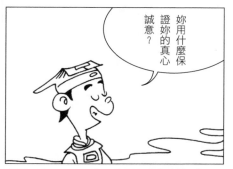

妳用什麼保證妳的真心誠意？

我先回去，明日你到槐樹下，挖出我的屍骨，歸葬家鄉，救我脫離苦海。

慢著！

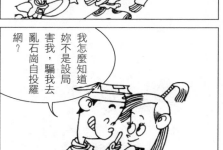

我怎麼知道妳不是設局害我，騙我去亂石崗自投羅網？

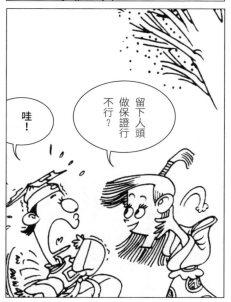

留下人頭做保證行不行？

哇！

見機行事

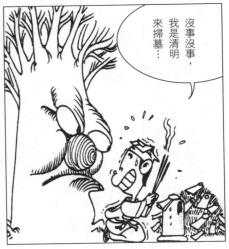

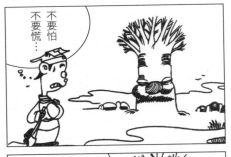

全天候服務

問題是目前肥羊太少生意不好，光做晚上肚子不得溫飽。

白道白天工作晚上休息，黑道半夜工作白天休息……

你等鬼類，為何白天也出來活動，壞了這個規矩？

所以只得全天候服務，工作二十四小時。

7-11
24 小時營業

陰陽倒錯

送你一點催花劑，讓你也美麗無比。

雄樹開花豈不是害我瘋得更徹底？

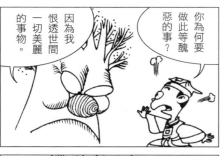

因為我恨透世間一切美麗的事物。

你為何要做此等醜惡的事？

你在做什麼？

這種心理病症倒還不難醫。

代步工具

你吃定我沒有腳追你不了？

沒錯。

你死到臨頭，還是乖乖束手就死，免得我費手腳。

那就請你親自動手將我制服啊！

沒腳走路還有輪椅可以代步！

哇！救命啊！

光合作用

誰説我專幹壞事？我好事也做了一輩子。

你做過什麼好事，不妨説出，我可饒你不死。

住手！我燕某在此恭候你多時了。

人類吐出的二氧化碳，還不是靠樹將它吸收變回氧？

他説的沒錯！

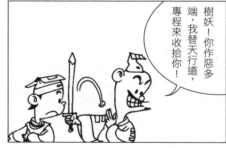

樹妖！你作惡多端，我替天行道，專程來收拾你！

為老不尊

我年紀雖大，身體還行，精神好得不得了。

是是是…

請原諒我學識淺，不知樹對人類做了這麼大的貢獻，有眼不識泰山。

就算吊點滴、坐輪椅也能開會，哪能交出棒？

誓死不退

如今你已老邁，何不功成身退，頤養天年，把棒子交下來？

* 諷刺自 1949 年政府遷台後長達 43 年未改選的國大代表，導致民怨並催生了野百合學運，終於在大法官釋憲後，於 1991 年終結了萬年國會。

聯手制敵

以多欺少這個
想法不錯！

看來不動
用武力難以
將它制服，
我們合力與
他力拚！

我倆聯手
能贏嗎？

可惜我不是雙拳，
而是八手。

噹！ 噹！ 噹！

猛虎難對
猴群，雙拳
難敵四手，
我們聯手一
定能贏。

好吧！那
就上了。

五行相剋

木怕金怕火我承認，但連土都怕豈不太離譜？

木當然也怕土⋯

噹！

噹！

打不過他怎麼辦？

土製炸彈！

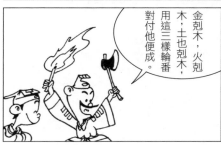

金剋木，火剋木，土也剋木，用這三樣輪番對付他便成。

勒令處置

不過這些紙不同，是建管處的危樹查封。

急急如律令，不許動！

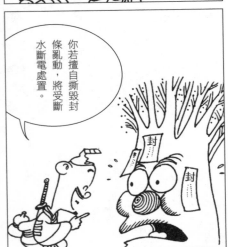

你若擅自撕毀封條亂動，將受斷水斷電處置。

我修行千年，這種符咒豈能鎮得了我？

這個我懂！

物盡其用

這種木頭用來做船會沉，做器具不夠堅固，做柱子又會蛀，根本就是無用的樹，你要它做什麼？

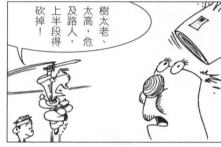

樹太老、太高，危及路人，上半段得砍掉！

用來做匾額慶祝這一次光榮的戰役。

的確貼切又富紀念意義。

為民除害

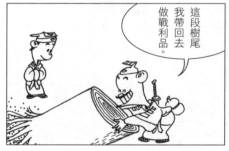

這段樹尾我帶回去做戰利品。

立地成佛

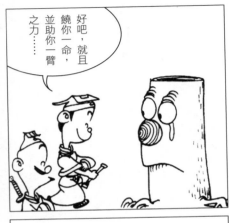

好吧，就且饒你一命，並助你一臂之力……

斬草不除根，春風吹又生。留下這樹頭只怕又會變禍根……

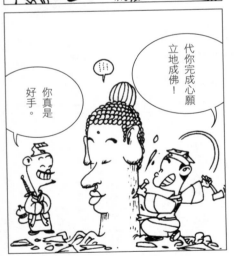

代你完成心願立地成佛！

你真是好手。

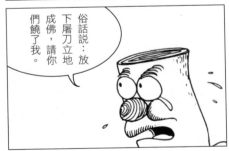

俗話說：放下屠刀立地成佛，請你們饒了我。

各取所需

路見不平拔刀相助，本是行走江湖應做的事，況且我也非一無所獲…

把聶小倩的枯骨帶回去重新安葬，了卻她的心願。

你得骨頭我得樹頭，大家各取所需。

有勞您仗義相助，讓聶小倩的鬼魂重獲自由，真是感謝您。

一呼百應

跟來了！

聶小倩，
妳的魂要
跟來喔！

我們都跟
來了！

哇！

聶小倩，
妳要隨著
我，慢慢
跟我走！

小登科

她就在甕裡！

是個小精靈？

寧采臣你赴京應舉，考得如何？

大登科沒考取，倒是小登科完成心願，帶了未婚妻回來。

恭喜恭喜，新娘子在哪裡？

聶小倩請出來見見我們的鄰居…

是鬼妻…

結婚禮金

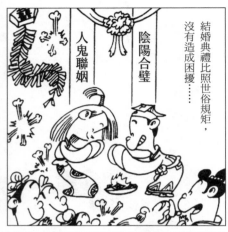

陰陽合璧

人鬼聯姻

結婚典禮比照世俗規矩，
沒有造成困擾……

寧秀才帶
鬼妻回來，
明天就要舉
行結婚典
禮。

人鬼結婚？
活到這麼老
還沒碰到。

沒參加過
這種婚禮，
不知道賓
客有什麼
規矩？

去參加
就是了，
沒什麼
大不了。

問題是賀禮！
我們應該燒紙錢
還是給現金？

給新娘的燒
銀紙，給新郎
的付現金。

大受歡迎

村童更高興有了這位新鄰居……

聶姐姐的表演又要開始了！

快去看！

婚後，小倆口恩愛無比……

變！

好厲害

啊！

好棒！

比大衛魔術還棒！

左鄰右舍也很喜歡聶小倩，並不介意她是鬼……

謝謝大家參加我們的婚禮。

琴瑟和鳴

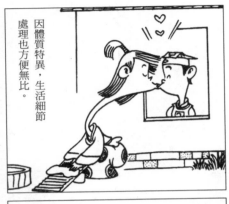

因體質特異，生活細節處理也方便無比。

聶小倩雖是鬼魂，但除了生活起居日夜顛倒外，其他則與常人無異……

無論是煮飯洗衣，都做得很用心……

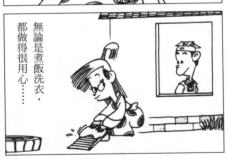

相公！請喝茶！

謝謝。

精神食糧

不吃東西怎麼維持元氣？

我靠精神食糧維持。

相公，吃飯了。

好！

娘子妳怎麼不吃？

鬼魂不吃人間物。

長舌聚會

唯一不習慣的是
聶小倩的舊友經常
半夜串門子……

娉娉嫋嫋十三餘，
豆蔻梢頭二月初。
春風十里揚州路，
卷上珠簾總不如。

倆小夫妻每日吟詩作賦，
生活過得很甜蜜……

真正的長舌婦
大會串……

哈哈哈！

嘻嘻嘻！

幽靈戶口

凡是要入本府，都得申報戶口，這是官方定的規矩！

寧采臣你結婚娶妻為何沒向民政機構登記？

她是個鬼魂不是人，本村並不因為她來而增加一人。

好吧，就申報幽靈人口聶小倩一人。

第二篇　杜子春

杜子春者,蓋周隋間人,少落拓,不事家產。

然以志氣閒曠,縱酒閒遊,

資產蕩盡,投於親故,皆以不事事見棄。

方冬,衣破腹空,徒行長安中,

日晚未食,傍偟不知所往,

於東市西門,饑寒之色可掬,仰天長吁。

有一老人策杖於前,問曰:「君子何嘆?」

國際都市

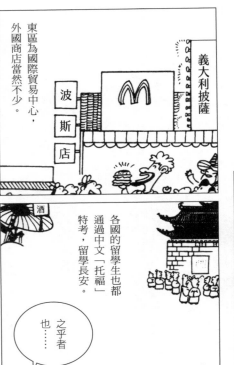

東區為國際貿易中心，外國商店當然不少。

義大利披薩

波斯店

各國的留學生也都通過中文「托福」特考，留學長安。

之乎者也……

話說一千兩百年前，盛唐的長安是國際第一大都市。

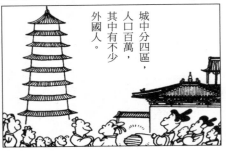

城中分四區，人口百萬，其中有不少外國人。

洋生意

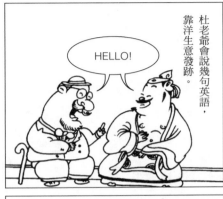

杜老爺會說幾句英語，靠洋生意發跡。

HELLO!

長安城中首富杜老爺，錢多得驚人，在世界富豪中排名第六。

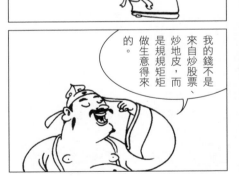

我的錢不是來自炒股票、炒地皮，而是規規矩矩做生意得來的。

腦筋動得快，引進杜老爺漢堡。

好香！

買！

買一個！

商業頭腦

從產製到經銷，生意全都包攬。

好喝！
奶昔也

好吃！
漢堡

杜老爺有生意頭腦，自己經營牧場供應牛肉。

不放過任何可以賺錢的機會。

好貴！

上大號十元，小號五毛！

杜老爺
收費廁所

WC

生意愈做愈好，不久就開了一百三十家分店。

老來得子

其實生兒生女人人會，何必這麼得意？

嘻嘻嘻！

杜家三代單傳。

祖父

父親

我！

三十幾個老婆，只得一子難道不稀奇？

！！！

所幸杜老爺老來得子，樂不可支。

命名典故

人生在世求的
無非是溫飽，
最重要的是能
照顧好肚皮！

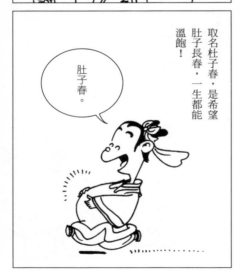

取名杜子春，是希望
肚子長春，一生都能
溫飽！

肚子春。

杜老爺替兒子取名為
杜子春。

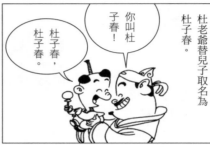

你叫杜
子春！

杜子春，
杜子春。

杜子春這個
名字真好，
為何取這個
名字？

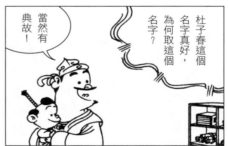

當然有
典故！

有樣學樣

杜老爺愛子，平時上酒家也抱著兒子去見習。

乾杯！

乾杯！

賞妳小費。

謝謝！

杜子春不愧是豪門子弟，出手也是大手筆！

賞！

實踐活用

杜子春不落人後，
也作應酬見習，
順便學英語！

走走走！
補習去！

當時的學子，
課餘也習十八
般武藝，以備
將來之需。

ABC

ABCDEF

妳是
ＢＢ。

妳是
ＣＣ。

無師自通

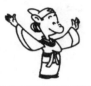

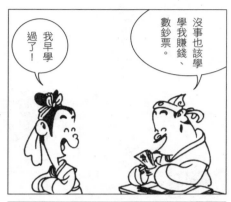

沒事也該學
學我賺錢、
數鈔票。

我早學
過了！

光陰似箭，杜子春
也長大成年，行過
弱冠之禮……

數鈔票這門
學問，我早
就摸透。

賬單

杜老爺由於忙於
賺錢，而放任
兒子遊蕩……

樂善好施

我每天都有布施，這個我做得很足。

阿彌陀佛！

我也相信施比受有福。

施主！請布施做好事吧！

富貴病

尊翁是富貴人，得的是富貴病，不好醫。

什麼是富貴病？

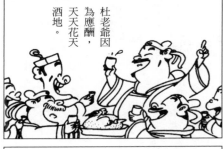

杜老爺因為應酬，天天花天酒地。

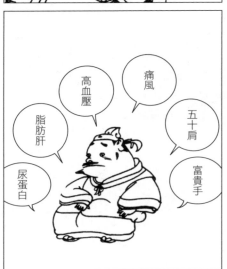

高血壓

痛風

脂肪肝

五十肩

尿蛋白

富貴手

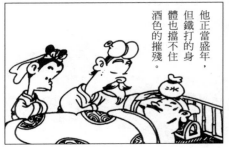

他正當盛年，但鐵打的身體也擋不住酒色的摧殘。

子承父業

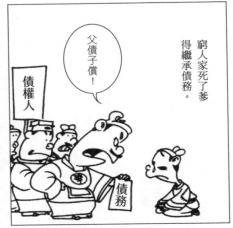

窮人家死了爹
得繼承債務。

父債子償！

債權人

債務

富家子死了爹
卻可繼承財富！

不久，杜老爺
便一病不起，
到西天去了。

壽

暗喜在
心頭。

一片孝心

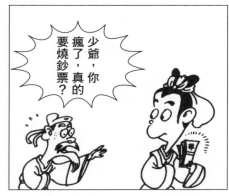

少爺，你瘋了，真的要燒鈔票？

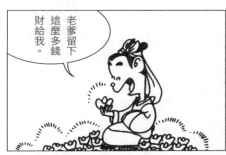

老爹留下這麼多錢財給我。

當然是燒陰間紙錢，只是銀紙。

杜老爺之墓

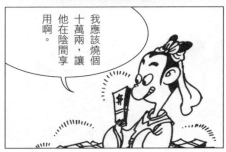

我應該燒個十萬兩，讓他在陰間享用啊。

高額稅費

可是沒兩天，家產已花掉了一大半。

杜老爺死後，家產由杜子春接掌，成為第二代企業家。

老爹留下這麼多錢財，我一輩子也花不完。

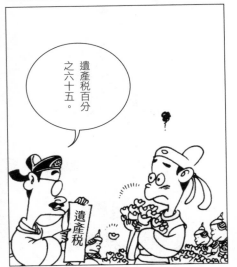

遺產稅百分之六十五。

遺產稅

見異思遷

我這麼受女人歡迎，應改個名字才行。

杜子春這名字好好的，換什麼名？

從此杜子春成為長安最有錢的貴公子，社交界新寵。

身邊的女人一個接一個，一直汰舊換新。

史蒂芬·杜。

社會貢獻

有啊！我給了詩人靈感寫下經典名詩。

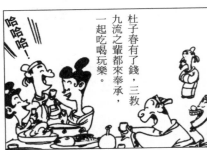

杜子春有了錢，三教九流之輩都來奉承，一起吃喝玩樂。

哈哈哈！

少爺，你盡交些酒肉朋友，天天放縱喝酒，也不做些對社會有貢獻的事。

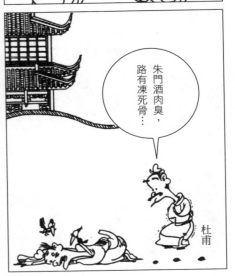

朱門酒肉臭，路有凍死骨…

杜甫

債留子孫

父親是第一代，我是第二代，我的小孩是第三代……

杜子春每天揮霍無度，庫房的銀兩沒有進賬只有支出。

哈哈哈！該擔心的是我小孩，輪不到我這一代！

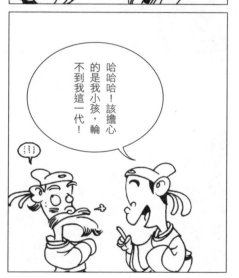

俗話說富不過三代，你這般揮霍，不擔心你的將來？

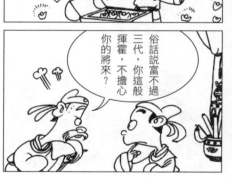

謹遵教誨

> 好極了！

> 弟子定遵循師父的教誨樂意奉行。

> 到佛寺聽聽高僧説法，或許對你有幫助。

> 大乘佛法不但要渡己，也要渡別人。富人有能力應幫助世間苦命人。

> 我樂善好施，專助落入煙花的苦命女子！

>

一語成讖

不聽老人言，報應在眼前。我不是說坐吃山空富不過三代？

不到三年，杜家的萬貫家財已散盡！

哇！百萬家產都花光啦！

誰説富不過三代？明明是富不過三載！

房子也被法院查封，杜子春只好流落街頭⋯⋯

世態炎涼

我另外替你申請合乎你身分的團體。

太感謝你了。

請讓我進去向故友借點錢應急。

抱歉！杜兄，本俱樂部只招待尊爵會員，不再歡迎你！

企業家俱樂部

就是這個團體。

流浪漢俱樂部

飢不擇食

免費酒席

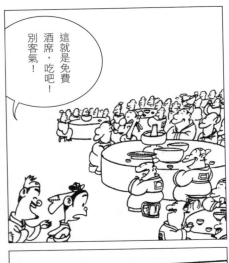

這就是免費酒席，吃吧！別客氣！

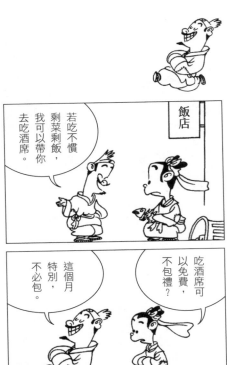

飯店

若吃不慣剩菜剩飯，我可以帶你去吃酒席。

吃酒席可以免費，不包禮？

這個月特別，不必包。

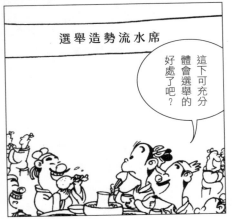

選舉造勢流水席

這下可充分體會選舉的好處了吧？

中立立場

你每個黨派的餐會都參加，到底你是支持哪一黨？

從此吃飯無虞，單日雙日都有得吃。

風向雞，騎牆派！

選舉真好，希望天天都有選舉。

漫畫鬼狐仙怪①

募款餐會

請隨意捐獻，謝謝！

選舉宣傳招待席

歡迎！歡迎！請上座。

謝謝。

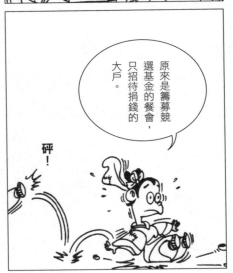

原來是籌募競選基金的餐會，只招待捐錢的大戶。

乒！

吃選舉飯不要錢，服務還好過大飯店。

有備無患

所以我說，人的求生能力不如獸，連隻駱駝也比不過！

怎麼說？

三餐打游擊，有東西吃時撐壞了肚皮。

有時十來天不曾進食一粒米。

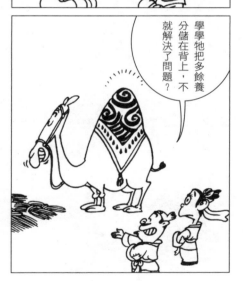

學學牠把多餘養分儲在背上，不就解決了問題？

剩餘價值

餓昏的人有利用價值，要好好把握。

是啊。

當我們窮人的代言人。

大唐內政部

不滿社會福利不足絕食抗議！

寒流來襲，食物難求，好多天沒吃到東西。

可憐的杜子春，十天未曾進食，餓昏了！

可憐哪！

夢想成真

我崔伯伯最同情無棲身處的窮人。

太好了！

來！送你一個溫暖的窩。

變！

再凍下去，只怕要橫死街頭……

神仙啊！求祢給我個棲身之所！

* 影射 1989 年聲援無殼蝸牛運動的崔陳金水女士，在她病逝後，無住屋者團結組織的義工們以她為名成立崔媽媽租屋服務中心，後轉型為崔媽媽基金會。

遵奉遺訓

你如此散財，難道不怕死後愧對九泉之下的父親？

不，我是遵奉家父的遺訓。

從前你不是長安第一大富？

現在是長安第一貧戶。

因為家父常説，錢財取之於社會，應用之於社會。

是被搶還是被偷？怎麼淪落至此？

是我自己揮霍無度，才變得如此。

財富分配

我雖把家產揮霍一空，對國家的經濟卻做了很大的貢獻。

什麼貢獻？

使很多窮人變成富人，財富重新分配。

杜子春，你將父親留下的財富揮霍殆盡，的確是個敗家子。

如果你能證明散盡家產時，也做了功德，我將讓你再次變成有錢人。

徒勞無功

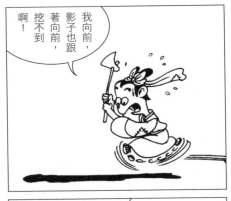

我向前，影子也跟著向前，挖不到啊！

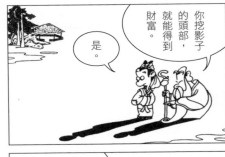

你挖影子的頭部，就能得到財富。

是。

向前兩步就能挖到財寶。

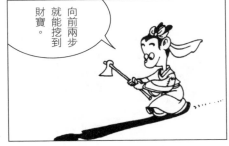

人兩腳，錢四腳，難怪追不到！

影子別跑！

寸土寸金

根本沒什麼財富，只挖到一堆泥土。

別追影子，只要挖你的身前就可，處處都是黃金土。

是。

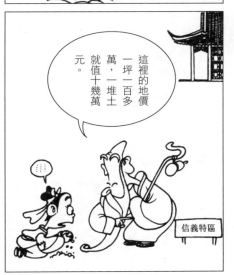

這裡的地價一坪一百多萬，一堆土就值十幾萬元。

信義特區

難怪人說長安錢淹腳目。

不可貌相

神仙，這個破甕值幾文錢？

人不可貌相，甕不能由外形衡量。

繼續挖，就能挖得財富。

是。

挖到一個破陶甕！

外形雖不怎麼樣，內容可值錢了！

哇啊！

趨炎附勢

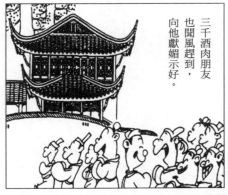

三千酒肉朋友也聞風趕到，向他獻媚示好。

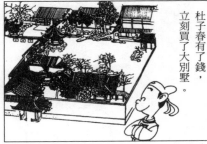

杜子春有了錢，立刻買了大別墅。

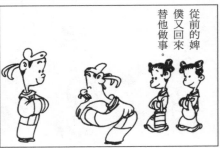

從前的婢僕又回來替他做事。

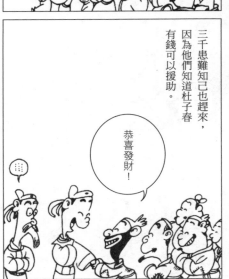

三千患難知己也趕來，因為他們知道杜子春有錢可以援助。

恭喜發財！

罪證確鑿

抓到買票現行犯，已錄影存證。

救濟貧戶犯了哪條罪？

我從一級貧戶變成有錢人，今後將為窮人代言，替你們爭取福利。

啪啪啪！

啪啪啪！

口說無憑，行動證明，每人發十兩白銀。

謝謝。

賄選！

監選小組

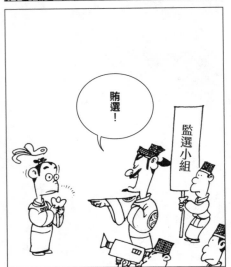

好心辦壞事

你大筆買屋，造福了少數，卻讓中低收入者過得更苦！

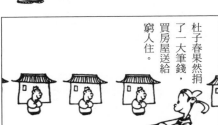

杜子春果然捐了一大筆錢，買房屋送給窮人住。

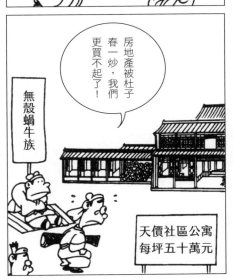

房地產被杜子春一炒，我們更買不起了！

無殼蝸牛族

天價社區公寓 每坪五十萬元

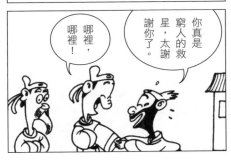

你真是窮人的救星，太謝謝你了。

哪裡，哪裡！

錢生錢

這怎麼可能？

錢放在箱子裡，放久了也會錢生錢。

你不能再坐吃山空，天大的財富也有用盡的一天。

你瞧，不是生了不少錢鏽嗎？

如果你不做生意，也要將錢存入銀行生利息。

豐富資源

不對！地價再怎麼貴都還是便宜。

我決定將錢用來投資土地，一定能一本萬利。

可是目前地價漲得離譜，不是投資的好時機。

你瞧，一坪地從地面到地心就有多少東西？

售地

公平買賣

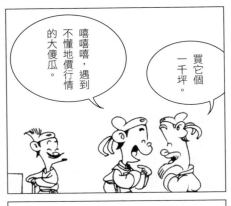

嘻嘻嘻，遇到不懂地價行情的大傻瓜。

買它個一千坪。

從此，主僕二人天天到各處炒地皮。

地皮一坪請拿去。

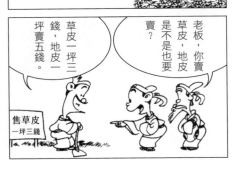

草皮一坪三錢，地皮一坪賣五錢。

老板，你賣草皮，地皮是不是也要賣？

售草皮一坪三錢

買一送一

貪小便宜

長安都市擴建計畫通過，快把長安周邊的土地買下來。

我早已統統買了。

全部才花了三十萬兩，買得便宜。

真便宜。

城外四周的土地已變成我們的產業！

幹得好。

水貨當然便宜。

是護城河，河川地！

長安市地圖

盜採沙石

不好了，我們的土地被偷走了。

這怎麼可能？

經過一陣搜購後，

杜子春成了長安最大的地主。

杜氏土地

地

投資土地最好，不怕被搶被偷，可高枕無憂過日子。

沙土全被偷去蓋房子！

地不虧肚皮

一個月下來
果然漲了不
少！

投資土地
一本萬利
又省事。

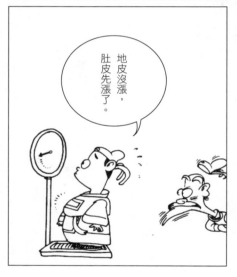

地皮沒漲，
肚皮先漲了。

天天吃喝
玩樂，等
著地價上
漲。

土地重劃

路愈寬不是愈妙？

你自己看圖便知道不妙。

不好了！都市計畫的馬路劃過我們的土地。

有了道路交通更便利，地價高了不少吧。

是超寬的四線道！

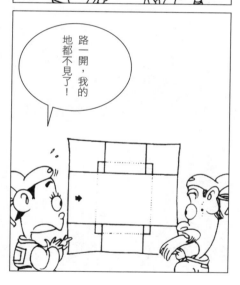

路一開，我的地都不見了！

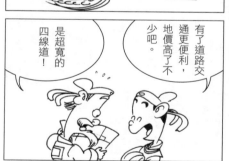

在劫難逃

你還不快收拾貴重家產逃命，小命就要不保。

我的家產全是不動產，怎麼搬？

杜氏土地

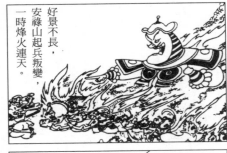

好景不長，安祿山起兵叛變，一時烽火連天。

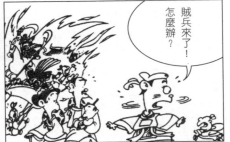

賊兵來了！怎麼辦？

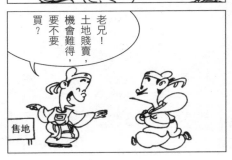

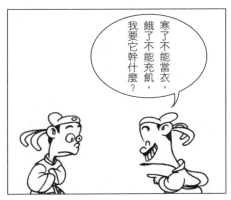

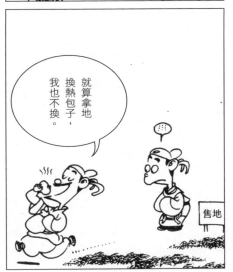

服務周到

想不到地方政府服務這麼好，為我們設想周到。

是啊！

杜子春無奈，只好隨著人潮逃難到成都。

是難民營！

難民營

各位遠來辛苦，我們已為各位準備食宿，請入營區。

面面俱到

我是綠色聯盟的代表，關心各位的生態與保育。

不久，來自世界各地的各種團體，都來到了難民營區。

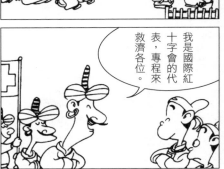

我是國際紅十字會的代表，專程來救濟各位。

我是白色聯盟，專辦各位的身後事宜。

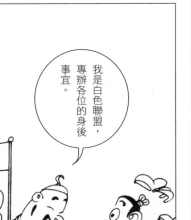

得寸進尺

坐立難安

烽火連三月，
家產幾萬金。

國破山河在，
城春草木深。

如今可安在？
如何能放心！

感時花濺淚，
恨別鳥驚心。

收復失地

好消息！我軍擊敗叛軍，內亂已經平定！

太好了！

太棒了。

天寶十五年，肅宗於靈武即位，派名將郭子儀平定安祿山的叛亂。

感謝你們為國出力，光復國土收復失地。

哪裡，哪裡！

感謝你們為我出力，收復了我的地皮。

乞丐趕廟公

亂軍已平定，可安心回家過年了。

酒

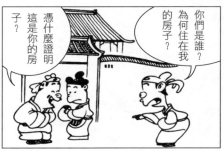

你們是誰？為何住在我的房子？

憑什麼證明這是你的房子？

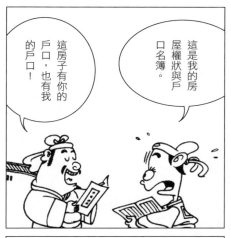

這是我的房屋權狀與戶口名簿。

這房子有你的戶口，也有我的戶口！

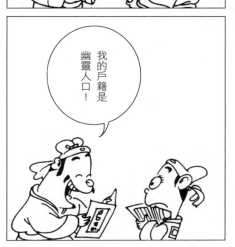

我的戶籍是幽靈人口！

改朝換代

這是我的土地，不准蓋房子！

戰前是你的私有地，戰後可是大家公有的地皮。

杜氏土地

現在是新國家、新政府、新地籍！

房子已被霸占，希望土地能平安。

哇！我的地蓋滿了違章建築！

心靈富足

我雖然家產盡失，但還是很富有。

怎麼說？

杜子春再度流落街頭，三餐不繼。

富有同情心，**富有正義感！**

好極了。

杜子春，你又從富有變得一貧如洗？

啊！神仙。

物超所值

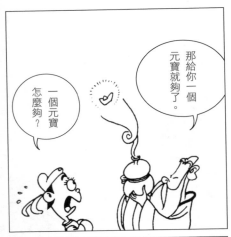

那給你一個元寶就夠了。

一個元寶怎麼夠？

我再贊助你一次，讓你變有錢人。這回你要借多少？

我想想看……

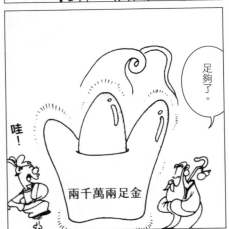

哇！

足夠了。

兩千萬兩足金

上次的一千萬兩很快就花完，這次希望能得到兩千萬。

省時省力

一百二十萬斤搬不回去。

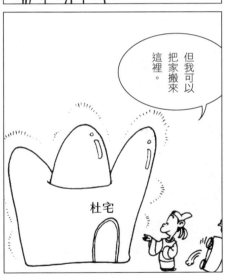

但我可以把家搬來這裡。

杜宅

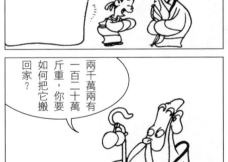

多謝仙人相助，弟子這回一定好好善用這筆錢。

兩千萬兩有一百二十萬斤重，你要如何把它搬回家？

趨之若鶩

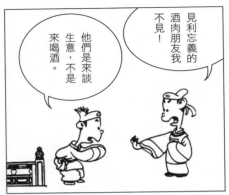

見利忘義的酒肉朋友我不見！

他們是來談生意，不是來喝酒。

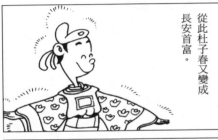

從此杜子春又變成長安首富。

很多人聽到這消息，急忙趕到杜家莊去……

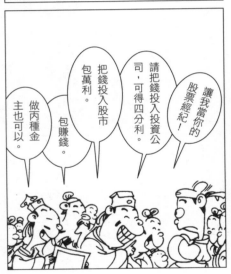

讓我當你的股票經紀！

請把錢投入投資公司，可得四分利。

把錢投入股市包萬利。

包賺錢。

做內種金主也可以。

精神食糧

跟著我保證不吃虧，我吃什麼你也吃什麼。

恭喜您又發財，可否收留我做家僕？

沒問題。

今晚我們就先啃這批好菜。

股市一百招
經濟學
投資入門
經營之神
理財致富

這回我要做生意，正需要你這種財經人才。

世界紀錄

你在世界富豪排名三百二十一。

從此，主僕二人天天看書研讀經濟。

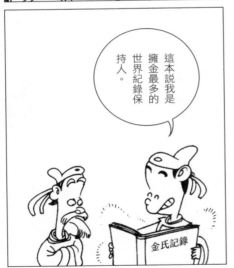

這本說我是擁金最多的世界紀錄保持人。

這本洋書中有我的名字。

中西合璧

技術沒問題。

蓋摩天大樓的技術是高科技，不可兒戲。

上回投資土地失敗，這回改做建築業。

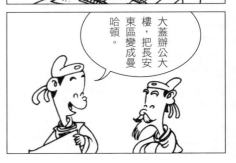

大蓋辦公大樓，把長安東區變成曼哈頓。

蓋成中國式就可以。

面面俱到

就做生老病死的生意吧！

擁有了四棟辦公大樓，該做什麼生意才好？

有關吃喝玩樂、衣食住行的都是好生意。

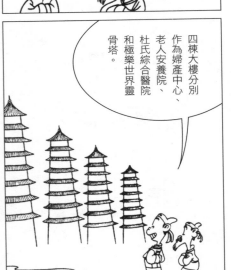

四棟大樓分別作為婦產中心、老人安養院、杜氏綜合醫院和極樂世界靈骨塔。

高下立判

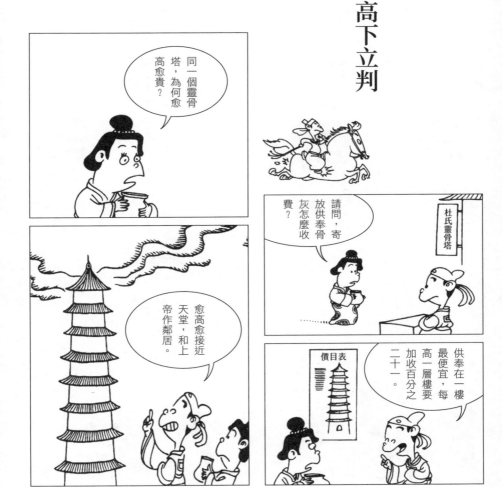

滴水不漏

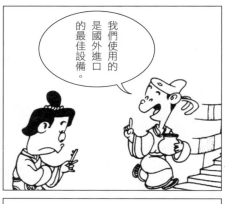

我們使用的是國外進口的最佳設備。

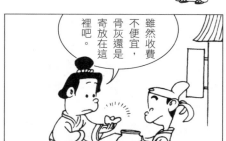

雖然收費不便宜，骨灰還是寄放在這裡吧。

防火防震又防水的骨灰保險櫃。

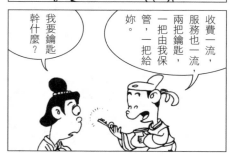

收費一流，服務也一流，兩把鑰匙，一把由我保管，一把給妳。

我要鑰匙幹什麼？

不勝負荷

裡面劇院、遊樂、小吃應有盡有，可吸引不少人潮。

長安人口一百萬，是世界第一大國際城市。

在這裡蓋一座城中城商業區，定可更加繁榮。

別再來了！我因人口膨脹減肥不易，再也容納不下東西了！

向下發展

這小塊地蓋個大門都不夠！

不蓋大門，蓋出入口。

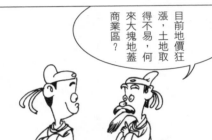

目前地價狂漲，土地取得不易，何來大塊地蓋商業區？

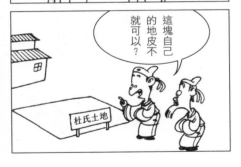

這塊自己的地皮不就可以？

杜氏土地

挖空地下，蓋地下大商城。

地下商城

分工明確

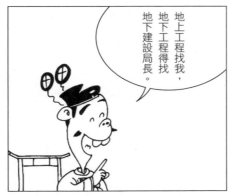

地上工程找我，
地下工程得找
地下建設局長。

聽說申請地
下城專案得
來找您這位
建設局長幫
忙。

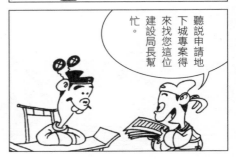

這位是我的地下
建設局長。

也是他的
地下夫人。

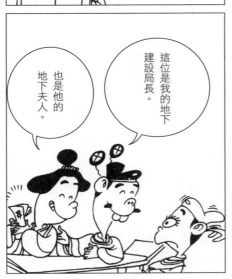

觀感不佳

蓋世界最大的地下城我本人沒意見，也不反對。

但蓋十八層我就不贊成。

這個地下工程專案太大，得請專家學者評估才行。

是。

地下十八層豈不成十八層地獄？

各位學者對本案有何意見，請儘管發言。

潛規則

哪有這麼麻煩，這事由我來辦！

申請地下城專案得先填這些表格。

這麼多！

這麼多單位會審，要到幾時才能取得執照？

還是你比較內行，懂得規矩。

打通關節

打通關節的技巧我最在行。

申請工程專案最麻煩，光是印章就蓋三百個。

別說打通關節，我還能打通妳的穴道！

大大小小關節，都要一個個去打點。

經驗老道

我找來這批監獄重刑犯來挖地道。

有逃獄挖地道的經驗，我們的技術都很好。

申請了半年，終於取得了地下城專案的許可執照。

萬事就緒，只差懂得挖地道的大批工人。

地下住戶

破土大典前，我要為地下居民請求發放補償金。

地下哪來居民？

是原住民…

抗議

侵占我的住屋

地下是我的私有土地

還我家園

地下城工程終於定案。

地下城破土大典會場

我們請建設局長主持破土典禮。

好。

意外收獲

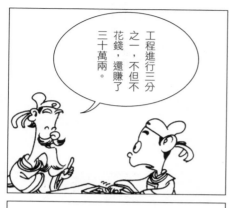

工程進行三分之一，不但不花錢，還賺了三十萬兩。

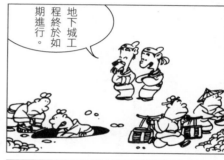

地下城工程終於如期進行。

原來如此。

挖出來不少地下財寶。

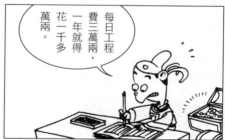

每日工程費三萬兩，一年就得花一千多萬兩。

自封官職

地上有的，地下城也要有，把它變成地下長安城。

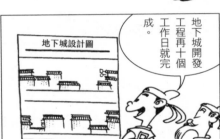

地下城開發工程再十個工作日就完成。

地下城設計圖

地下城將有地下舞廳、地下酒廊與地下銀行。

你是地下總管，我是地下長安市長。

頂尖高手

我已替你找到一位經營高手當總經理。

地下商城工程已全部完工。

好極了，可以擇期開張營業。

他絕對是第一流的生意人才。

猶太商人季辛吉。

可是我的能力不足，無能經營地下商城。

那該怎麼辦？

猶太後裔

祖先比腓尼基人會做生意，是耶穌基督的後裔。

是聖人的後代呢！

將來的子孫會出世界名人愛因斯坦和馬克思。

他們是誰？

你就介紹一下你的簡歷吧。

是。

我智商一百七十，大學主修經濟，拿到三個博士學位。

經營之神

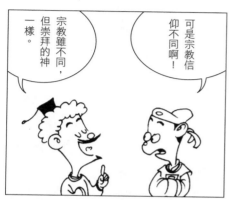

宗教雖不同，但崇拜的神一樣。

可是宗教信仰不同啊！

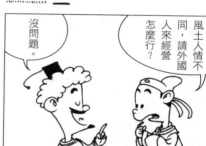

風土人情不同，請外國人來經營怎麼行？

沒問題。

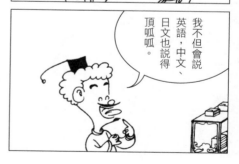

我不但會説英語，中文、日文也説得頂呱呱。

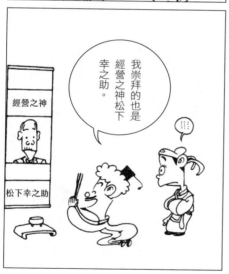

我崇拜的也是經營之神松下幸之助。

經營之神

松下幸之助

薪資要求

好極了。

薪水多寡我沒意見！

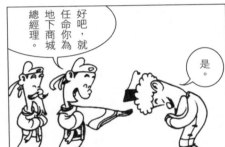

好吧，就任命你為地下商城總經理。

是。

但希望能比照證券公司，年底可領一百個月年終獎金。

一百個月

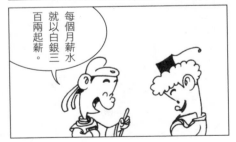

每個月薪水就以白銀三百兩起薪。

隨機應變

黑漆漆一片
怎麼營業？

可改成黑暗世界
地獄小吃街啊！

地下商城
已完工，
可擇期開
幕。

正符合年輕人
的冒險精神。

黑暗世界

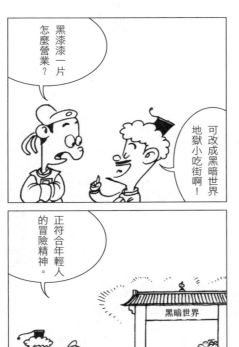

不好了！
設計失誤，
忘了照明工
程。

銀彈攻勢

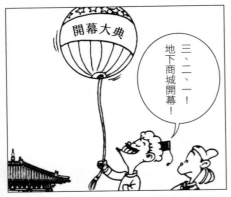

開幕大典

三、二、一！
地下商城開幕！

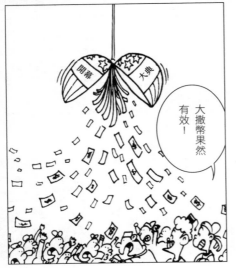

開幕　大典

大撒幣果然
有效！

今天就要
開幕，消息
都沒曝光，
如何吸引人
潮？

我用銀彈
快攻，保
證帶來人
潮。

賺錢妙招

顧客人山人海，生意真好。

太少了，我可以馬上讓你獲得十倍利益。

要如何做到？

依此看來，年獲利百分之十七不成問題。

趁股市狂漲時，公司發行股票上市就成。

妙啊！

帳目灌水

這種灌水手法不高明，得不到多少利益。

首先應將公司資產列表，當然要做假帳。

發行股票該怎麼申請？

公司資產表

$3678700

前面不動，只在後面加兩個零就行。

帳目灌水我在行，把三千七改成五千七。

一文不值

資產評估會
做才有效。

自己做的評
估資料只能
當廢紙。

公司資產評
估、股東名
冊等資料齊
全。

請審核這些
資產評估,
是否值三十
五億五千
五?

這種評估資
料一斤只值
一塊五!

負債資產

年輕的員工是資產，年老的員工是負債。

年老的也是重金挖來的人才啊！

請至本公司現場評估總資產。

退休時你得重金請他們回家享餘年。

我們從事的是服務業，員工就是我們的資產。

升值空間

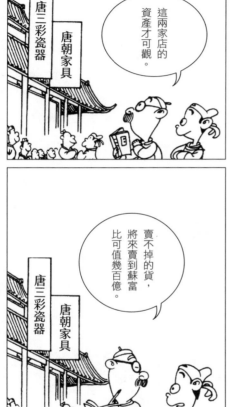

這兩家店的資產才可觀。

唐三彩瓷器
唐朝家具

賣不掉的貨，將來賣到蘇富比可值幾百億。

唐三彩瓷器
唐朝家具

這兩家速食店是本公司最賺錢的店。

披薩
漢堡
M

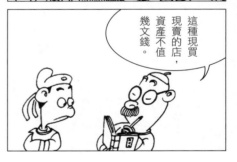

這種現買現賣的店，資產不值幾文錢。

陳年釀造

有眼不識泰山，光是本店招牌就值一億元！

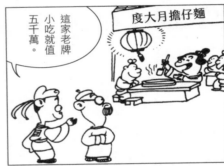

度大月擔仔麵

這家老牌小吃就值五千萬。

這鍋五十年老湯就值三千萬。

這種小店面值十萬元。

另有所圖

多謝你幫忙，這點小意思請收下。

別侮辱人！我豈是收受紅包的人？

資產評估完成，符合股票上市的條件。

恭喜你，半個月後股票就能上市了。

將來股票上市，如果給我乾股我不反對。

氣勢如虹

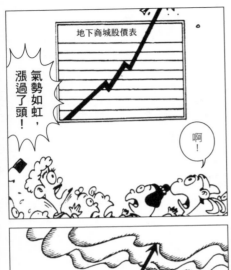

氣勢如虹,漲過了頭!

地下商城股價表

啊!

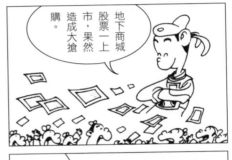

地下商城股票一上市,果然造成大搶購。

果真創了天價!

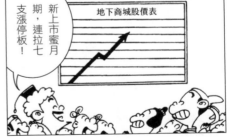

新上市蜜月期,連拉七支漲停板!

地下商城股價表

大戶人家

這是敝公司送給大戶的特別禮物。

好大的門牌…

這才夠格稱大戶。

從此杜子春天天到股市報到炒作股票。

長安證券

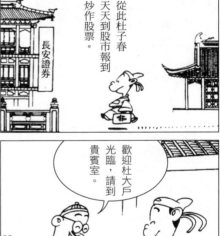

歡迎杜大戶光臨,請到貴賓室。

坦誠相見

本團體最重視真心誠意，坦誠相見。

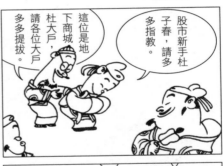

股市新手杜子春，請多多指教。

這位是地下商城杜大戶，請各位大戶多多提拔。

炒股會議的規矩是大家要裸體。

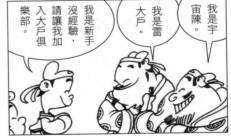

我是宇宙陳。

我是雷大戶。

我是新手沒經驗，請讓我加入大戶俱樂部。

有錢有閒

學這些操作伎倆一點都不困難。

操縱股市無非是散布利多或利空消息。

困難的是要學習如何打發時間。

我們是在抬高與壓低之間賺取差額利潤。

暗箱操作

大戶賺足鈔票，
便偷偷地把股票
賣掉。

從此杜子春與
大戶聯手進場
炒作股票。

散戶聞風
搶搭便車，
也急著跟
進追高。

嘩！ 嘩！

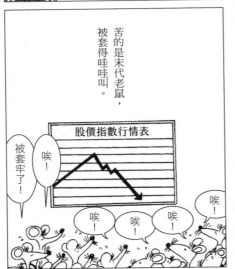

苦的是末代老鼠，
被套得哇哇叫。

股價指數行情表

被套牢了！ 唉！ 唉！ 唉！ 唉！ 唉！

股票大餐

圍爐年夜飯
就請各位吃
股票大餐。

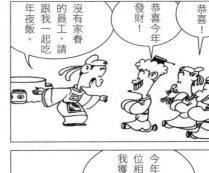

沒有家眷
的員工，請
跟我一起吃
年夜飯。

恭喜今年
發財！

恭喜！

各位別客氣，
愛拿多少就
拿多少。

好豐富！

真讚！

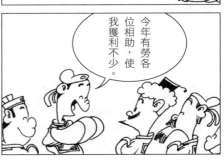

今年有勞各
位相助，使
我獲利不少。

漫畫鬼狐仙怪 ①

175

各有所好

突破三點我不感興趣。

早上炒作股票，晚上到酒廊逢場作戲。

股價指數突破萬點才能令我滿意。

這家酒店的小姐脫衣陪酒突破三點，最有趣。

恰成反比

今天的股價指數開高走低，虧了不少。

今天的血壓開低走高，情況不妙！

血壓與股票恰成反比！

股價上揚時全場股友笑嘻嘻。

嘻嘻！

哈哈！

股價下跌全場唉聲嘆氣…

唉！

唉！

哇！

漫畫鬼狐仙怪①

砸下重本

別人燒的是金紙銀紙。

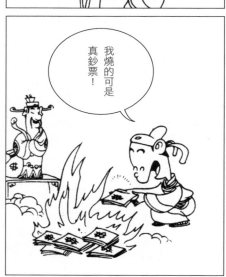

我燒的可是真鈔票!

財神爺有靈,保佑我新的一年更賺錢。

我真心真意地祭拜您,用的也是最好的供品。

適得其反

哎呀！

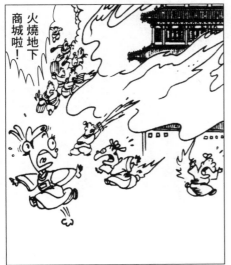

火燒地下商城啦！

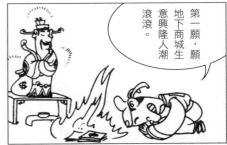

第一願，願地下商城生意興隆人潮滾滾。

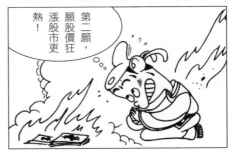

第二願，願股價狂漲股市更熱！

連鎖反應

好極了，商城的火終於熄了！

地下商城估價表

商城的股價也熄了！

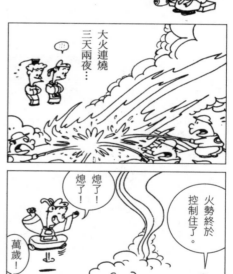

大火連燒三天兩夜…

甲

熄了！熄了！

萬歲！

火勢終於控制住了。

血本無歸

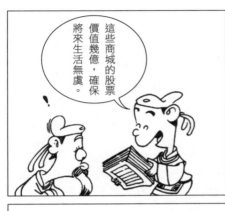

這些商城的股票，價值幾億，確保將來生活無虞。

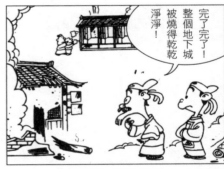

完了完了！整個地下城被燒得乾乾淨淨！

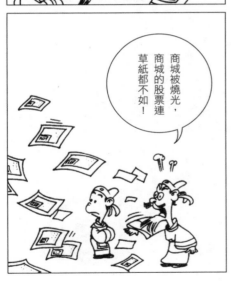

商城被燒光，商城的股票連草紙都不如！

別著急，貴重物品我已搶救出來，未被波及。

空殼公司

讓國外公司
來收購不就
成了？

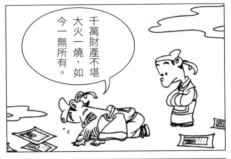

千萬財產不堪
大火一燒，如
今一無所有。

空殼公司只有
一桌一椅，能
賣多少文？

總管，你別
慌，地下商
城雖被燒光，
但我們還有
個總公司。

倒閉破產

各位員工！地下商城不幸慘遭祝融，公司不得不宣布破產。

如今我已經一無所有，無能再經營，只好委屈各位回家吃自己。

要遣散我們得發遣散費！

不給錢我們不走！

發遣散金！

沒錢免談！

遣散不了你們，只好遣散我自己。

前途茫茫

用最後的一個元寶
決定往東往西。

又破產
流落街
頭了。

前途掉到
陰溝裡！

前途茫茫
要往哪裡
去？

抱團取暖

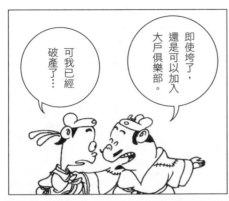

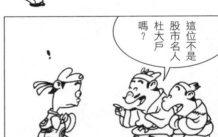

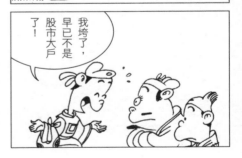

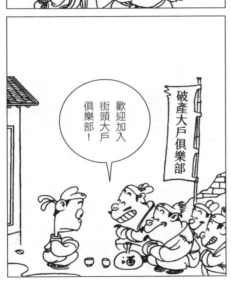

賭性堅強

我們不買股票，只賭股票漲或跌。

沒錢用什麼賭？

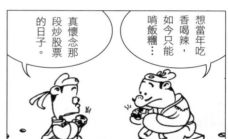

想當年吃香喝辣，如今只能啃飯糰…

真懷念那段炒股票的日子。

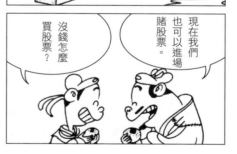

現在我們也可以進場賭股票。

沒錢怎麼買股票？

就賭這兩個飯團，誰贏了就通吃！

一翻兩瞪眼

上場機會

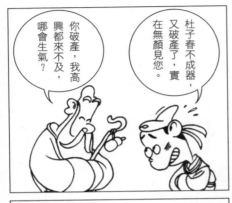

你破產，我高興都來不及，哪會生氣？

杜子春不成器，又破產了，實在無顏見您。

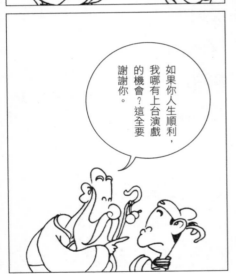

如果你人生順利，我哪有上台演戲的機會？這全要謝謝你。

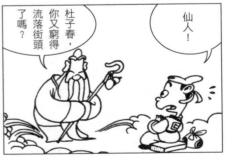

仙人！

杜子春，你又窮得流落街頭了嗎？

自由自在

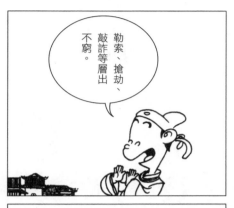

勒索、搶劫、敲詐等層出不窮。

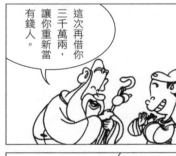

這次再借你三千萬兩，讓你重新當有錢人。

不了。

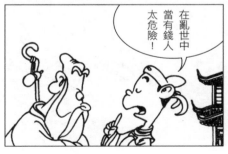

在亂世中當有錢人太危險！

當窮人好自在，一點都不覺得它的存在。

搶錢啊！

綁架啊！

西方神仙

要當這種神仙很簡單，馬上就可如願。

真的？

你不要錢要什麼？

我想和祢一樣當神仙。

施比受有福，我想當神仙救助窮人，帶給人們歡樂幸福。

當聖誕老人。

！！！

謝謝！

篇幅有限

莫說三千年，
三萬年也成！

我不想當這
種假神仙，
而是要當真
神仙。

只是怕讀者
沒耐性等。

修仙必須
修煉三千
年，你真
的有這種
耐性？

直飛華山

華山之道難行，
師父可是要騰雲
駕霧飛上去？

我有速成的
辦法，可讓
你在三天內
修成真仙人。

好極了。

不，是搭
乘專機。

但得上華
山之頂修
行才成。

天上人間

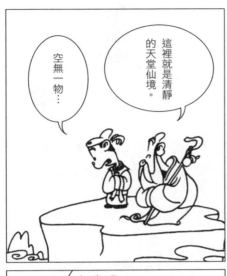

空無一物…

這裡就是清靜的天堂仙境。

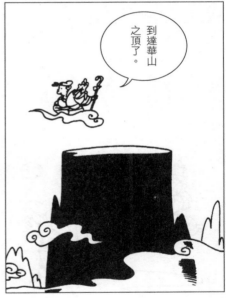

到達華山之頂了。

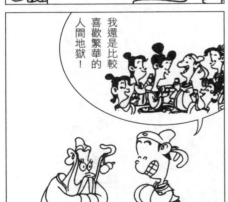

我還是比較喜歡繁華的人間地獄！

安全過關

我要走了，留你一人在此，可有話對我說？

有……

你在此靜坐三天，三天內都不得開口講話。

是！

若能達成，就可成仙。

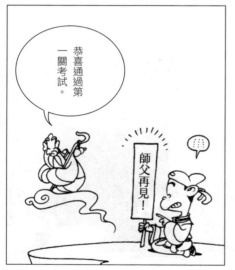

恭喜通過第一關考試。

師父再見！

混水摸魚

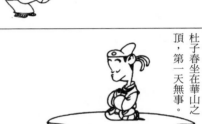

杜子春坐在華山之頂，第一天無事。

第二天也平靜無事。

第三天還是平靜無事。

誰說無事？
被騙去兩千元稿費！

會計組

過年嘛！請多包涵！

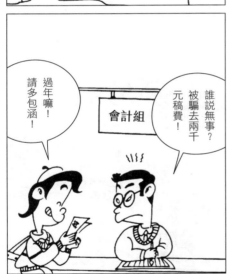

求之不得

不過話說回來，借個火烤烤也不錯。

山上寒氣凍人，生火烤一烤火烤雙手。

當然行囉！

你是誰？竟敢在華山之頂放火！

啊！

成人之美

因為…

本人發願吃盡
十二生肖

！

嘻嘻！

目前只差龍虎
請成全

哇！

何方凡夫俗
子，敢上華
山之頂干擾
清靜！

還大膽吃掉
我華山神獸
青蛇精！

……

華山之神

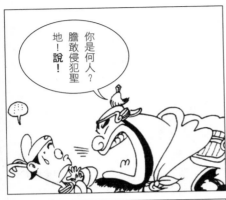

你是何人？膽敢侵犯聖地！說！

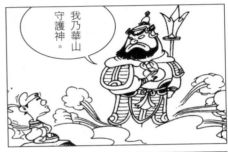

我乃華山守護神。

自從副總統提名以來，大家都變得少說話、多做事。

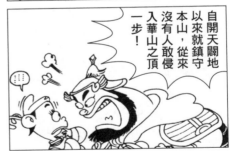

自開天闢地以來就鎮守本山，從來沒有人敢侵入華山之頂一步！

* 影射曾任六年的前副總統李元簇，前總統李登輝形
 容他是「實實在在做事，沒有聲音」的副手，媒體
 則評論其為無聲的副總統，導致民眾印象也很薄弱。

第二篇　杜子春

勾魂使者

這位可是來自十八羅漢的長眉尊者！

非也。

大膽！敢不回答我的問話，看我一槍斃了你！

！！！！！

我是來自十八層地獄的長舌勾魂使者。

勾魂

華山之神請住手！

勾魂

閻王帖

閻羅王的死帖多得很，你也一起來？

死神請帖

算了！我還想多活幾年！

嘻嘻嘻……

我的大王已下帖邀請杜子春，容我帶他回去交差。

你的大王真偏心，為何沒邀請我？

沒問題，馬上補你帖子。

人口過剩

由於現代人唯利是圖，多行不義，上天堂者少，入地獄者多。

話說人死後，幽魂即進入陰曹地府受審判。

依生前惡業多寡分別判刑，在十八層地獄受罪。

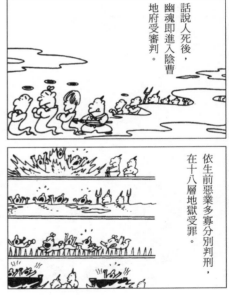

十八層地獄早已不敷使用，正在加蓋。

地獄 19、20 層
擴 建 工 程

公平審判

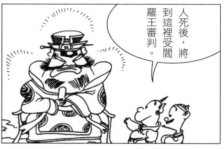

人死後，將到這裡受閻羅王審判。

他生前所造的惡業，從影像上看得清清楚楚。

這點小意思請收下，將來我受審時，請多美言幾句。

不成不成！陰曹地府不接受人情。

因為我們確實做到司法獨立！

工作負擔

不過世上壞人愈來愈多，再加一百個閻羅王也不夠！

地府有十個審判庭，有十位閻羅王分擔司法判決的工作。

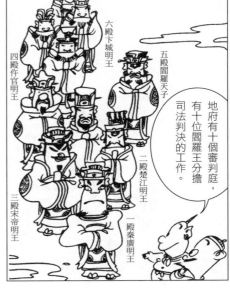

六殿卞城明王

五殿閻羅天子

四殿仵官明王

二殿楚江明王

三殿宋帝明王

一殿秦廣明王

請奉勸世人諸惡莫做，以減輕我們的工作。

是是是！真是對不起！

善惡有報

因此，陰曹地府最流行的歌曲就是……

善有善報，惡有惡報。

一殿秦廣明王

若來離此關

人就除惡善

總有一天等到你！

任何人死後，要先到此關報到，無一能逃。

各安其所

為官清廉者過銀橋到西方淨土。

僧尼清心守戒，過金橋到極樂世界。

好心有好報，一殿負責分發善心人士到天堂或轉世。

人就除惡善

一殿秦廣明王

好善樂施者，轉世為富家子弟。

富貴

咎由自取

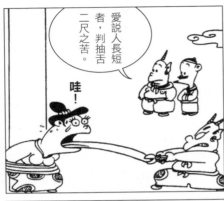

愛說人長短者，判抽舌二尺之苦。

哇！

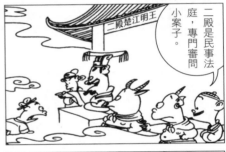

二殿楚江明王

二殿是民事法庭，專門審問小案子。

成了名副其實的長舌婦！

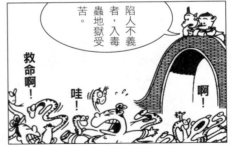

陷人不義者，入毒蟲地獄受苦。

救命啊！

哇！

啊！

罪有應得

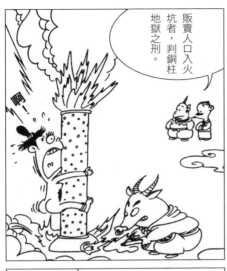

販賣人口入火坑者，判銅柱地獄之刑。

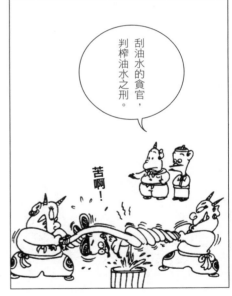

刮油水的貪官，判榨油水之刑。

苦啊！

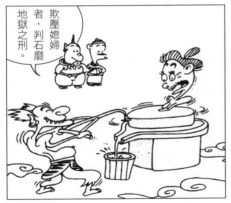

欺壓媳婦者，判石磨地獄之刑。

正中下懷

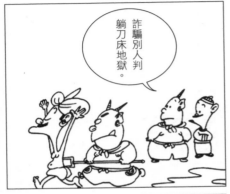

詐騙別人判
躺刀床地獄。

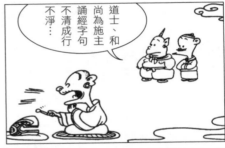

道士、和
尚為施主
誦經字句
不清成行
不淨⋯

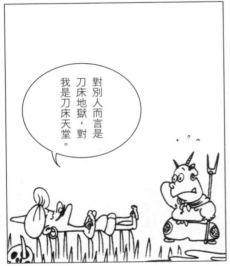

對別人而言是
刀床地獄，對
我是刀床天堂。

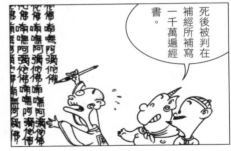

死後被判在
補經所補寫
一千萬遍經
書。

水深火熱

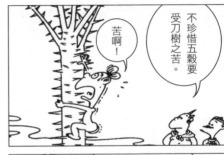

因果報應

炒作股票者
被股票炒！

苦啊！

股票

股票

股

炒作地皮者
罰他吃地皮。

吃！

萬坪

第三殿

第三殿是
經濟金融
法庭。

這裡專門審
判擾亂金融
秩序的經濟
犯。

哇！

步步驚魂

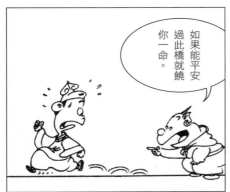

如果能平安
過此橋就饒
你一命。

放任貪玩、
不努力工作、
不孝順父母、
不照顧家庭
者……

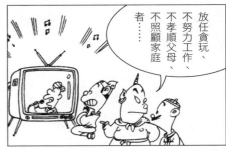

死後要判他
過奈河橋決
定命運。

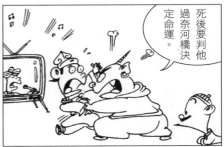

百戰百勝
奈何橋。

噹！

陰陽輪迴

他不會游泳，快要淹死了！

死了對他是好事！

救命！

話說杜子春被勾魂使者推下陰司地府……

又有一個死魂來陰間報到了！

多了一鬼，少了一人。

咚！

人死了會變成鬼，鬼死了就變成人。

地獄三溫暖

一熱一冷，能讓你體內血液賁張！

咚！

冷池

哇！燙死了！

嫌太燙就換個冷池試試。

怎麼？地獄的三溫暖不夠舒服？

漫畫鬼狐仙怪①

213

一時失誤

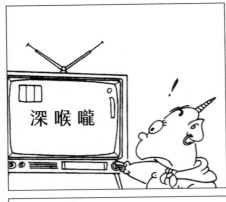

深喉嚨

把這個新鬼拉出來審問！

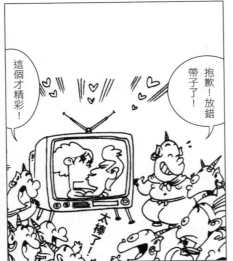

這個才精彩！

抱歉！放錯帶子了！

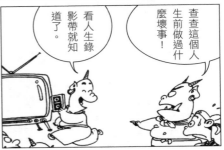

查查這個人生前做過什麼壞事！

看人生錄影帶就知道了。

社會貢獻

花錢消費是好事，不是壞事！

怎麼説？

消費能刺激商業繁榮，當然是好事。

這捲帶子才是他一生的記錄。

原來他是個花花公子，成天揮霍無度不幹好事。

群眾力量

查看他一生的電腦記錄,的確沒做過壞事!

他炒作股票買空賣空,難道不算壞事?

話雖沒錯,可是也不能說他炒作股票就是幹壞事。

為什麼?

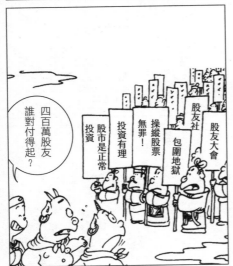

四百萬股友誰對付得起?

股市是正常投資

投資有理

操縱股票無罪!

包圍地獄

股友社

股友大會

週休二日制

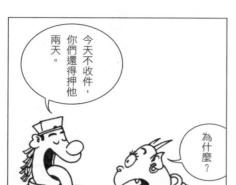

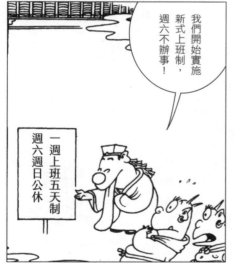

* 台灣還未施行週休二日的時期，週六仍是上班日，學童則要上半天課。直到 1998 年一月施行隔週週休二日，2001 年一月開始正式實施週休二日制。週六上班上課成為許多人的回憶。

天道輪迴

是你運氣好才
能得好報，像
我們就沒這麼
好運道。

怎麼說？

是是非非
地，明明白
白天。善惡
到頭終有報，
不是不報，
只是時機未
到。

威武！

威武！

欺馬太甚！

咱們生時為
人做牛做馬，
死後還是做
牛做馬！

本王在世是
清廉公正的司
法官，死後在
陰間就成了閻
羅王。

緘默權

他非聾非啞
卻不肯開口
說話，問不
出案情！

犯人不說
話，這是哪
條法律規定
的？

五殿閻羅天子

閻羅天子
出庭判生
死！

有案快報，
無案退朝！

犯人有權保
持沉默，國
外電影都這
麼演的。

五殿閻羅天子

報告！黃鬼
青鬼押送新
鬼杜子春一
名，請開庭
審理。

申請外援

有什麼不平也要開口說話啊！

大王問你話，趕快回答！

陽間作惡，陰司受苦受懲。改過前生之惡孽，得做彼世之慈悲。

要求聘請辯護律師一名

你生前有何惡孽？有何冤屈？快快向本王道來！

皮肉之「苦」

不能讓人犯皮肉痛苦，讓他皮肉快樂總成了吧？

嘻嘻嘻！

嘻嘻嘻！

大膽亡魂目中無人，膽敢不回答本王的問話，用刑！

是。

依陰司憲法規定，不得對人犯用刑。

適得其反

已折磨他半天了，有沒有效？

確實是受不了了！

杜子春，快開口說話吧！

不說就把你折騰死！

唔！

敬酒不吃吃罰酒，軟的不吃就來硬的。

他硬是不肯開口說話！

我都受不了啦！

呼！

呼！

呼！

打親情牌

這個我喜歡！

將他母親的衣服剝了鞭打一頓！

可惡的杜子春，軟硬都不吃，硬是不肯開口講話！

好！使出最後一個法寶，將杜子春的母親拉出來！

娘…

子春我兒呀！

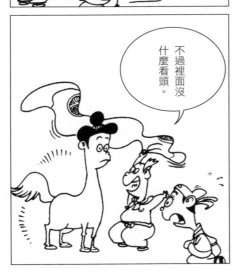

不過裡面沒什麼看頭。

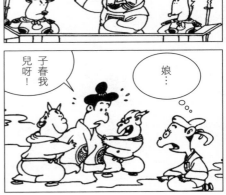

舐犢情深

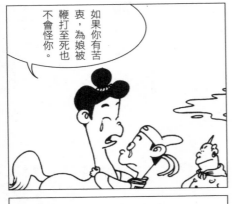

如果你有苦衷，為娘被鞭打至死也不會怪你。

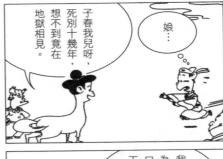

子春我兒呀，死別十幾年，想不到竟在地獄相見。

娘…

為人母者，在生為子女操勞，死後在陰間也為子女做牛做馬。

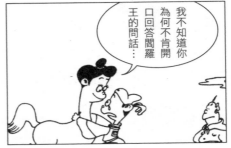

我不知道你為何不肯開口回答閻羅王的問話…

合乎法規

別的動物不能鞭打，但馬是例外！

哇！痛死我啦！

你不說話就打死你娘！

啪！啪！

馬是唯一可以合法鞭策的動物。

動物保護條例規定，不可以欺負動物！

大夢一場

用心良苦

你的表現證明你還有人性，我非常滿意。

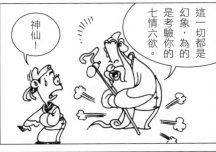

這一切都是幻象，為的是考驗你的七情六欲。

神仙！

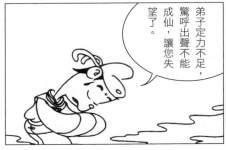

弟子定力不足，驚呼出聲不能成仙，讓您失望了。

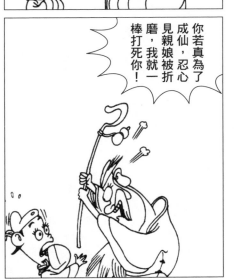

你若真為了成仙，忍心見親娘被折磨，我就一棒打死你！

豁然開悟

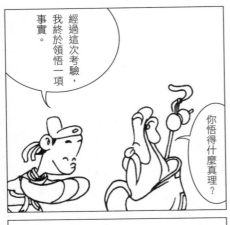

經過這次考驗，我終於領悟一項事實。

你悟得什麼真理？

神仙生活哪有凡人好！

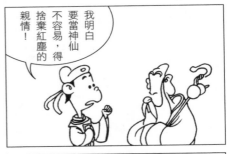

我明白要當神仙不容易，得捨棄紅塵的親情！

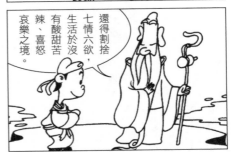

還得割捨七情六欲，生活於沒有酸甜苦辣、喜怒哀樂之境。

最後請求

神仙
再見！

那我就
放心了，
再見！

啊！忘了
請他幫我
下山…

還有什麼問
題需要我來
幫忙？

神仙已連幫我三次，
沒齒難忘，從此弟子
能照顧自己，不需要
您再幫忙。

無所不能

漫畫家無所
不能，只要
改一個背景
就成。

仙人啊！
請再幫我一
次忙，帶我
下山去！

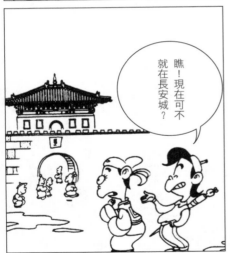

瞧！現在可不
就在長安城？

你又不會法
術，如何帶
我回長安？

他的戲已經
殺青，不會
再出場了，
你的問題我
來解決！

心靈財富

這次拿多少？我們可以重整旗鼓，東山再起！

酒

這次沒借到資金，卻得到信心。

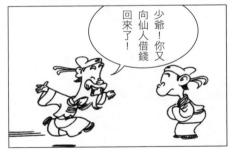

少爺！你又向仙人借錢回來了！

發揮所長

誰説不能？可以到酒公司上班評鑒酒的品級！

烹飪大賽

又可當裁判，替美食比賽評分。

10分

你有什麼專長能幹這一行？

今後我要自食其力，去當別人的伙計。

這種本事哪能混飯吃？

我的專長是品嘗美酒吃美食。

〈聶小倩〉原文

出處：《聊齋誌異》第二卷〈聶小倩〉

寧采臣，浙人。性慷爽，廉隅自重。每對人言：「生平無二色。」適赴金華，至北郭，解裝蘭若。寺中殿塔壯麗；然蓬蒿沒人，似絕行蹤。東西僧舍，雙扉虛掩；惟南一小舍，扃鍵如新。又顧殿東隅，修竹拱把；階下有巨池，野藕已花。意甚樂其幽杳。會學使按臨，城舍價昂，思便留止，遂散步以待僧歸。

日暮，有士人來，啟南扉。寧趨為禮，且告以意。士人曰：「此間無房主，僕亦僑居。能甘荒落，旦晚惠教，幸甚。」寧喜，藉藁代床，支板作几，為久客計。是夜，月明高潔，清光似水，二人促膝殿廊，各展姓字。士人自言：「燕姓，字赤霞。」寧疑為赴試諸生，而聽其音聲，殊不類浙。詰之，自言：「秦人。」語甚樸誠。既而相對詞竭，遂拱別歸寢。

寧以新居，久不成寐。聞舍北喁喁，如有家口。起伏北壁石窗下，微窺之。見短牆外一小院落，有婦可四十餘；又一嫗衣緋，插蓬沓，鮐背龍鍾，偶語月下。婦曰：「小倩何久不來？」嫗曰：「殆好至矣。」婦曰：「將無向姥姥有怨言否？」曰：「不聞，但意似蹙蹙。」婦曰：「婢子不宜好相識！」言未已，有一十七八女子來，彷彿艷絕。嫗笑曰：「背地不言人，我兩個正談道，小妖婢悄來無跡響。幸不訾著短處。」又曰：「小娘子端好是畫中人，遮莫老身是男子，也被攝魂去。」女曰：「姥姥不相譽，更阿誰道好？」婦人女子又不知何言。

寧意其鄰人眷口，寢不復聽。又許時，始寂無聲。方將睡去，覺有人至寢所。急起審顧，則北院

女子也。驚問之。女笑曰：「月夜不寐，願修燕好。」寧正容曰：「卿防物議，我畏人言；略一

失足，廉恥道喪。」女云：「夜無知者。」寧又咄之。女逡巡若復有詞。寧叱：「速去！不然，

當呼南舍生知。」女懼，乃退。至戶外復返，以黃金一鋌置褥上。寧掇擲庭墀，曰：「非義之物，

污吾囊橐！」女慚，出，拾金自言曰：「此漢當是鐵石。」

詰旦，有蘭溪生攜一僕來候試，寓於東廂，至夜暴亡。足心有小孔，如錐刺者，細細有血出。俱

莫知故。經宿，僕亦死，症亦如之。向晚，燕生歸，寧質之，燕以為魅。寧素抗直，頗不在意。

宵分，女子復至，謂寧曰：「妾閱人多矣，未有剛腸如君者。君誠聖賢，妾不敢欺。小倩，姓聶

氏，十八夭殂，葬寺側，輒被妖物威脅，歷役賤務；腆顏向人，實非所樂。今寺中無可殺者，恐

當以夜叉來。」寧駭求計。女曰：「與燕生同室可免。」問：「何不惑燕生？」曰：「彼奇人也，

不敢近。」問：「迷人若何？」曰：「狎昵我者，隱以錐刺其足，彼即茫若迷，因攝血以供妖飲；

又惑以金，非金也，乃羅剎鬼骨，留之能截取人心肝：二者，凡以投時好耳。」

寧感謝。問戒備之期，答以明宵。臨別泣曰：「妾墮玄海，求岸不得。郎君義氣干雲，必能拔生

救苦。倘肯囊妾朽骨，歸葬安宅，不啻再造。」寧毅然諾之。因問葬處，曰：「但記取白楊之上，

有烏巢者是也。」言已出門，紛然而滅。

明日，恐燕他出，早詣邀致。辰後具酒饌，留意察燕。既約同宿，辭以性癖耽寂。寧不聽，強攜

臥具來。燕不得已，移榻從之。囑曰：「僕知足下丈夫，傾風良切。要有微衷，難以遽白。幸勿

翻窺篋襆，違之，兩俱不利。」寧謹受教。既而各寢。燕以箱篋置窗上，就枕移時，齁如雷吼。

寧不能寐。

近一更許，窗外隱隱有人影。俄而近窗來窺，目光睒閃。寧懼，方欲呼燕，忽有物裂篋而出，耀

若匹練，觸折窗上石欞，欻然一射，即遽斂入，宛如電滅。燕覺而起，寧偽睡以覘之。燕捧篋檢徵，取一物，對月嗅視，白光晶瑩，長二寸，徑韭葉許。已而數重包固，仍置破篋中。自語曰：「何物老魅，直爾大膽，致壞篋子。」遂復臥。

寧大奇之，因起問之，且以所見告。燕曰：「既相知愛，何敢深隱。我，劍客也。若非石欞，妖當立斃；雖然，亦傷。」問：「所緘何物？」曰：「劍也。適嗅之，有妖氣。」慨出相示，熒熒然一小劍也。於是益厚重燕。

明日，視窗外，有血跡。遂出寺北，見荒墳纍纍，果有白楊，烏巢其顛。迨營謀既就，趣裝欲歸。

燕生設祖帳，情義殷渥。以破革囊贈寧，曰：「此劍袋也，寶藏可遠魑魅。」寧欲從授其術。曰：「如君信義剛直，可以為此；然君猶富貴中人，非此道中人也。」寧乃托有妹葬此，發掘女骨，斂以衣衾，賃舟而歸。

寧齋臨野，因營墳葬諸齋外。祭而祝曰：「憐卿孤魂，葬近蝸居，歌哭相聞，庶不陵於雄鬼。一甌漿水飲，殊不清旨，幸不為嫌。」祝畢而返。後有人呼曰：「緩待同行！」回顧，則小倩也。歡喜謝曰：「君信義，十死不足以報。請從歸，拜識姑嫜，媵御無悔。」審諦之，肌映流霞，足翹細筍，白晝端相，嬌艷尤絕。

遂與俱至齋中，先入白母。母愕然。時寧妻久病，母戒勿言，恐所駭驚。言次，女已翩然入，拜伏地下。寧曰：「此小倩也。」母驚顧不遑。女謂母曰：「兒飄然一身，遠父母兄弟。蒙公子露覆，澤被髮膚，願執箕帚，以報高義。」母見其綽約可愛，始敢與言，曰：「小娘子惠顧吾兒，老身喜不可已。但生平止此兒，用承祧緒，不敢令有鬼偶。」女曰：「兒實無二心。泉下人，既不見信於老母，請以兄事，依高堂，奉晨昏，如何？」母憐其誠，允之。即欲拜嫂。母辭以疾，乃止。女即入廚下，代母尸饔，入房穿榻，似熟居者。日暮，母畏懼之，辭使歸寢，不

為設床褥。女窺知母意，即竟去。

過齋欲入，卻退，徘徊戶外，似有所懼。生呼之。女曰：「室有劍氣畏人，良以此故。」寧悟為革囊，取懸他室。女乃入，就燭下坐。移時，殊不一語。久之，問：「夜讀否？妾少誦楞嚴經，今強半遺忘。浼求一卷，夜暇，就兄正之。」寧諾。又坐，默然，二更向盡，不言去。寧促之。愀然曰：「異域孤魂，殊怯荒墓。」寧曰：「齋中別無床寢，且兄妹亦宜遠嫌。」女起，容顰蹙而欲啼，足俔儴而懶步，從容出門，涉階而沒。寧竊憐之，欲留宿別榻，又懼母嗔。

女朝旦朝母，捧匜沃盥，下堂操作，無不曲承母志。黃昏告退，輒過齋頭，就燭誦經。覺寧將寢，始慘然去。先是，寧妻病廢，母劬不可堪；自得女，逸甚。心德之。日漸稔，親愛如己出，竟忘其為鬼，不忍晚令去，留與同臥起。女初來未嘗食飲，半年漸啜稀粥。母子皆溺愛之，諱言其鬼，人亦不之辨也。無何，寧妻亡。母隱有納女意，然恐於子不利。

女微窺之，乘間告母曰：「居年餘，當知兒肝鬲。為不欲禍行人，故從郎君來。區區無他意，止以公子光明磊落，為天人所欽矚，實欲依贊三數年，借博封誥，以光泉壤。」母亦知無惡，但懼其為鬼，不能延宗嗣。女曰：「子女惟天所授。郎君注福籍，有亢宗子三，不以鬼妻而遂奪也。」母信之，與子議。寧喜，因列筵告戚黨。或請覿新婦，女慨然華妝出，一堂盡眙，反不疑其鬼，疑為仙。由是五黨諸內眷，咸執贄以賀，爭拜識之。

女善畫蘭梅，輒以尺幅酬答，得者藏之什襲以為榮。一日，俛頸窗前，怊悵若失。忽問：「革囊何在？」曰：「以卿畏之，故緘置他所。」曰：「妾受生氣已久，當不復畏，宜取掛床頭。」寧詰其意，曰：「三日來，心怔忡無停息，意金華妖物，恨妾遠遁，恐日晚尋及也。」寧果攜革囊來。

女反覆審視，曰：「此劍仙將盛人頭者也。敝敗至此，不知殺人幾何許！妾今日視之，肌猶栗悚。」乃懸之。

次日，又命移懸戶上。夜對燭坐，約寧勿寢。欻有一物，如飛鳥墮。寧視之，物如夜叉狀，電目血舌，睒閃攫拏而前。至門卻步；逡巡久之，漸近革囊，以爪摘取，似將抓裂。囊忽格然一響，大可合簀；恍惚有鬼物，突出半身，揪夜叉入，聲遂寂然，囊亦頓縮如故。寧駭詫。

女亦出，大喜曰：「無恙矣！」共視囊中，清水數斗而已。

後數年，寧果登進士。女舉一男。納妾後，又各生一男，皆仕進有聲。

〈杜子春〉原文

出處：《太平廣記》卷十六神仙十六 〈杜子春〉

杜子春者，蓋周隋間人，少落拓，不事家產。然以志氣閒曠，縱酒閒遊，資產蕩盡，投於親故，皆以不事事見棄。方冬，衣破腹空，徒行長安中，日晚未食，傍徨不知所往，於東市西門，饑寒之色可掬，仰天長吁。有一老人策杖於前，問曰：「君子何嘆？」春言其心，且憤其親戚之疏薄也，感激之氣，發於顏色。老人曰：「幾緡則豐用？」子春曰：「三五萬，則可以活矣。」老人曰：「未也。」更言之：「十萬。」曰：「未也。」乃言百萬。亦曰：「未也。」曰：「三百萬。」乃曰：「可矣。」於是，袖出一緡，曰：「給子今夕。明日午時，候子於西市波斯邸，慎無後期。」及時，子春往，老人果與錢三百萬。不告姓名而去。

子春既富，蕩心復熾，自以為終身不復羈旅也。乘肥衣輕，會酒徒，徵絲管，歌舞於倡樓，不復以治生為意。一二年間，稍稍而盡。衣服車馬，易貴從賤，去馬而驢，去驢而徒，倏忽如初。既而復無計，自嘆於市門。

發聲而老人到，握其手曰：「君復如此，奇哉！吾將復濟子。幾緡方可？」子春慚不應。老人因逼之。子春愧謝而已。老人曰：「明日午時來前期約處。」子春忍愧而往，得錢一千萬。

未受之初，憤發，以為從此謀身治生，石季倫、猗頓小豎耳。錢既入手，心又翻然，縱適之情，又卻如故。不一二年間，貧過舊日。

復遇老人於故處。子春不勝其愧。掩面而走。老人牽裾止之，又曰：「嗟乎，拙謀也！」因與

三千萬，曰：「此而不痊，則子貪在膏肓矣。」子春曰：「吾落拓邪游，生涯罄盡，親戚豪族，

無相顧者，獨此叟三給我，我何以當之？」

因謂老人曰：「吾得此，人間之事可以立，孤孀可以衣食，於名教復圓矣。感叟深惠，立事之後，

唯叟所使。」老人曰：「吾心也。子治生畢，來歲中元，見我於老君雙檜下。」

子春以孤孀多寓淮南，遂轉資揚州，買良田百頃，郭中起甲第，要路置邸百餘間，悉召孤孀分居

第中。婚嫁甥侄，遷袝族親，恩考煦之，仇者復之。既畢事。及期而往。

老人者方嘯於二檜之陰，遂與登華山雲臺峰，入四十里餘，見一處，室屋嚴潔，非常人居，彩雲

遙覆，驚鶴飛翔其上。有正堂，中有藥爐，高九尺餘。紫焰光發，灼煥窗戶。玉女九人，環爐而立。

青龍白虎，分據前後。

其時日將暮，老人者不復俗衣，乃黃冠縫帔士也。持白石三丸，酒一卮，遺子春，令速食之。訖，

取一虎皮鋪於內西壁，東向而坐。戒曰：「慎勿語，雖尊神、惡鬼、夜叉、猛獸、地獄、及君之

親屬所困縛萬苦，皆非真實。但當不動不語，宜安心莫懼，終無所苦。當一心念吾所言。」言訖

而去。

子春視庭，唯一巨瓮，滿中貯水而已。道士適去，旌旗戈甲，千乘萬騎，遍滿崖谷，呵叱之聲，

震動天地。有一人稱大將軍，身長丈餘，人馬皆著金甲，光芒射人，親衛數百人，皆杖劍張弓，

直入堂前。呵曰：「汝是何人，敢不避大將軍？」左右竦劍而前，逼問姓名，又問作何物，皆不對。

問者大怒，摧斬爭射之聲如雷，竟不應。將軍者極怒而去。

俄而，猛虎、毒龍、猊猊獅子、蝮蝎萬計，哮吼拏攫而爭前欲搏噬，或跳過其上，子春神色不動，有頃而散。既而，大雨滂澍，雷電晦瞑，火輪走其左右，電光掣其前後，目不得開。須臾，庭際水深丈餘，流電吼雷，勢若山川開破，不可制止。瞬息之間，波及坐下，子春端坐不顧。

未頃而將軍音復來，引牛頭獄卒，奇貌鬼神，將大鑊鐵而置子春前，長槍兩叉，四面周匝。傳命曰：「肯言姓名即放。不肯言，即當心取叉置之鑊中。」又不應。因執其妻來，拽於階下，指曰：「言姓名免之。」又不應。及鞭捶流血，或射或斫，或煮或燒，苦不可忍。其妻號哭曰：「誠為陋拙，有辱君子。然幸得執巾櫛，奉事十餘年矣。令為尊鬼所執，不勝其苦。不敢望君憫拜乞，但得公一言，即全性命矣。人誰無情，君乃忍惜一言！」雨淚庭中，且咒且罵。春終不顧。

將軍且曰：「吾不能毒汝妻耶？」令取剉碓，從腳寸寸剉之。妻叫哭愈急，竟不顧之。將軍曰：「此賊妖術已成，不可使久在世間。」敕左右斬之。

斬訖，魂魄被領見閻羅王，曰：「此乃雲臺峰妖民乎？捉付獄中！」於是熔銅鐵杖、碓擣磑磨、火坑鑊湯、刀山劍樹之苦，無不備嘗。然心念道士之言，亦似可忍，竟不呻吟。獄卒告罪畢。

王曰：「此人陰賊，不合得作男，宜令作女人，配生宋州單父縣丞王勸家。」生而多病，針灸藥醫，略無停日。亦嘗墜火墜床，痛苦不齊，終不失聲。俄而長大，容色絕代，而口無聲，其家目為啞女。

同鄉有進士盧珪者，聞其容而慕之。因媒氏求焉。其家以啞辭之。盧曰：「苟為妻而賢，何用言矣。亦足以戒長舌之婦。」乃許之。盧生備六禮親迎為妻。親戚狎者，侮之萬端，終不能對。

數年，恩情甚篤。生一男，僅二歲，聰慧無敵。盧抱兒與之言，不應，多方引之，終無辭。盧大

怒曰：「昔賈大夫之妻鄙其夫，才不笑。然觀其射雉，尚釋其憾。今吾陋不及賈，而文藝非徒射

雉也，而竟不言。大丈夫為妻所鄙，安用其子！」乃持兩足，以頭撲於石上，應手而碎，血濺數步。

子春愛生於心，忽忘其約。不覺失聲云：「噫！」噫聲未息，身坐故處，道士者亦在其前。初五

更矣，見其紫焰穿屋上，大火起四合，屋室俱焚。道士嘆曰：「錯大誤余乃如是！」因提其髮，

投水甕中。未頃火熄。

道士前曰：「吾子之心，喜怒哀懼惡欲，皆忘矣。所未臻者，愛而已。向使子無噫聲，吾之藥成，

子亦上仙矣。嗟乎，仙才之難得也！吾藥可重煉，而子之身猶為世界所容矣。勉之哉！」遙指路

使歸。子春強登基觀焉，其爐已壞，中有鐵柱大如臂，長數尺，道士脫衣，以刀子削之。

子春既歸，愧其忘誓。復自效以謝其過。行至雲臺峰，絕無人跡，嘆恨而歸。

蔡志忠
漫畫鬼狐仙怪 1

作者：蔡志忠

編輯：呂靜芬
設計：簡廷昇
排版：藍天圖物宣字社
印務統籌：大製造股份有限公司

出版：大塊文化出版股份有限公司
105022 台北市南京東路四段 25 號 11 樓
www.locuspublishing.com
Tel: (02)8712-3898 Fax: (02)8712-3897
讀者服務專線：0800-006689
service@locuspublishing.com

台灣地區總經銷：大和書報圖書股份有限公司
248020 新北市新莊區五工五路 2 號
Tel: (02)8990-2588
Fax: (02)2290-1658

法律顧問：董安丹律師、顧慕堯律師

ISBN 978-626-7483-22-0（全套：平裝）
初版一刷：2024 年 8 月
定價：2500 元（套書不分售）

版權所有翻印必究
Printed in Taiwan